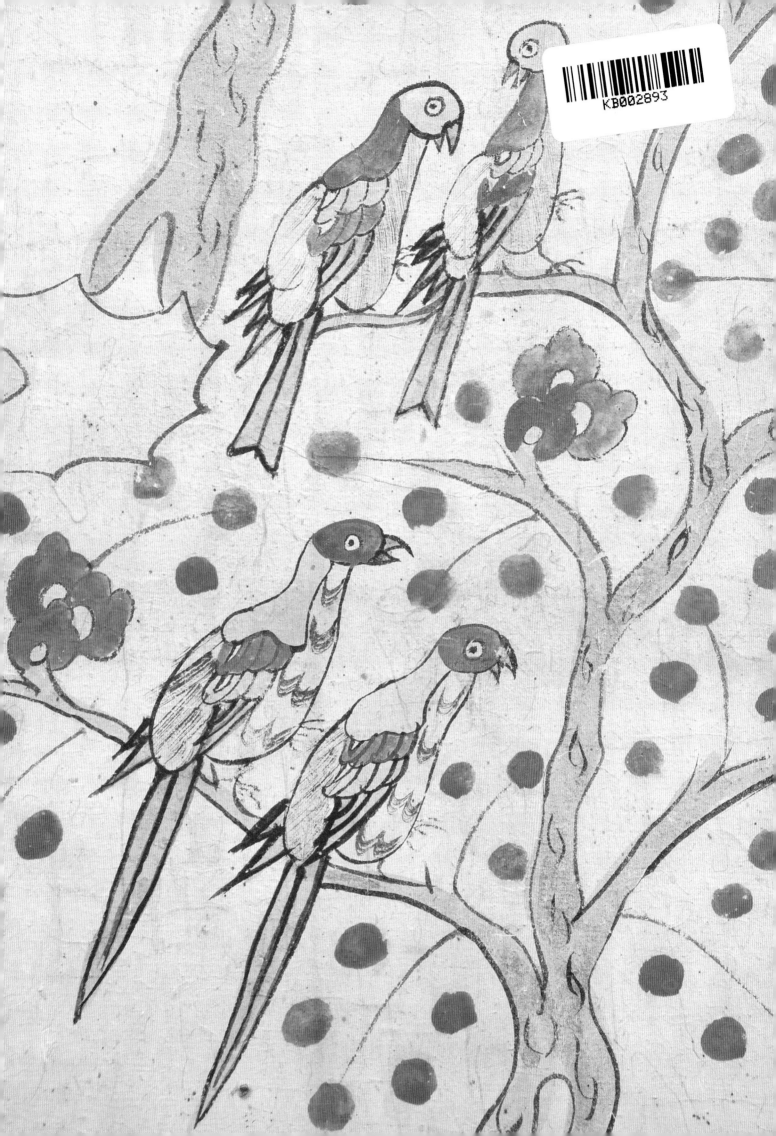

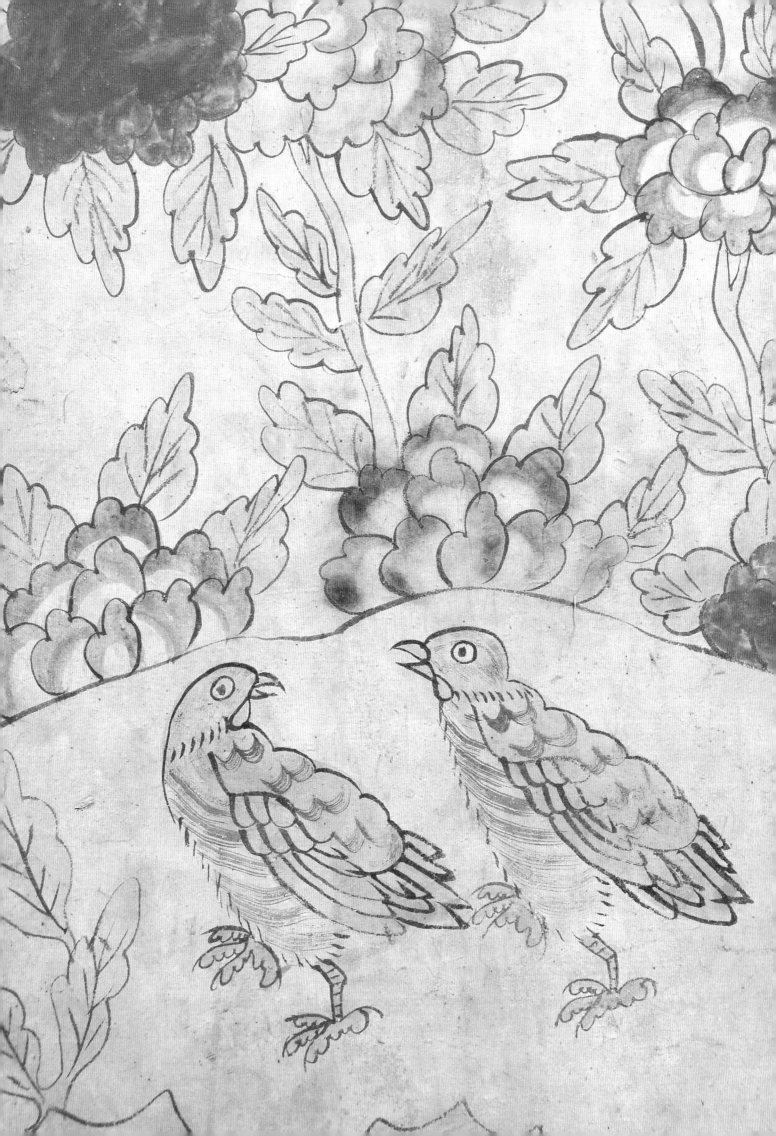

한국 문화의 우수성을
밝혀주는 우리 그림

민화의
즐거움

한국 문화의 우수성을 밝혀주는 우리 그림

민화의 즐거움

초판 1쇄 발행 2009년 6월 27일　　**초판 5쇄 발행** 2015년 12월 21일
개정 1쇄 발행 2023년 4월 17일　　**개정 2쇄 발행** 2023년 6월 20일

지은이 윤열수
그린이 서남숙
펴낸이 노영혜

도움주신 분들 유명화, 이다정, 김수영, 한정현, 이영은
　　　　　　　(가회민화박물관 연구원)
　　　　　　　곽정훈 (재단법인 종이문화재단 연구원)
편집, 디자인 정규일, 한연재, 안영준, 박선경, 탁준우

펴낸곳 (주)종이나라
등　록 1990년 3월 27일 제1호
주　소 04606 서울특별시 중구 장충단로 166 종이나라빌딩 7층
전　화 (02)2264-7667　　**팩　스** (02)2264-0672
홈페이지 http://www.jongienara.co.kr

ISBN 978-89-7622-815-4　　**주문번호** CAH00049
정　가 29,800 원

오탈자 신고 및 도서 내용에 대한 도움이 필요하시면 아래로 연락해 주세요.
• 이메일 : designlab@jongienara.co.kr　• 전화 : (02)2264-4994

유려한 해설과 친절한 실기강좌-「민화지도사+민화마스터」 자격 교재

Korea Folk Painting - MINHWA

한국 문화의 우수성을
밝혀주는 우리 그림

민화의
즐거움

윤열수 지음
서남숙 그림

종이나라
JONG IE NARA

한국 문화의 우수성을 밝혀주는 우리 그림, 민화!

노 영 혜 이사장 (재단법인 종이문화재단)

다가오는 새로운 시대는 암기와 반복적인 교육으로 얻어진 지식보다 창의적인 생각과 경험을 융합하는 통찰력으로 창조성을 발휘하는 시대입니다. 그런 의미에서 매우 중요하며 꼭 익히고 체험해야 할 분야가 바로 독창성이 뛰어난 우리 그림, 민화입니다. 우리 선조들은 그림 속에 소망을 담아 기원하는 등 상상력과 표현기법을 자유자재로 발휘하여 민화를 그렸습니다.

생활 속에서 자연스럽게 싹튼 민화가 오늘날 우리에게 주는 메시지는 창의적이며 상징적으로도 깊은 뜻이 담겨있습니다. 한국의 토속신앙인 하늘天·땅地·사람人을 근본으로 하는 삼위일체사상·삼신사상三神思想을 〈신선도神仙圖〉·〈무신도巫神圖〉 등 신화를 통해 의식과 염원을 나타내었습니다. 또한 호랑이 모습에서 우리 민족의 힘찬 기상과 정기를 나타냈으며, 수복강녕壽福康寧·부귀영화富貴榮華·태평성대太平聖代를 추구하며 그린 아름다운 학과 봉황의 모습에서 예술적인 감성도 느껴집니다.

〈까치호랑이虎鵲圖〉에서는 익살과 해학을, 효孝·제悌·충忠·신信·예禮·의義·염廉·치恥의 여덟 글자 꼴을 희화화시킨 〈문자도文字圖〉에서는 글자의 뜻을 상징화시키는 기지가 번득입니다. 그런가하면 서책을 질서 정연하게 쌓고 문방사우文房四友와 여러가지 소재를 입체적 구도로 그린 〈책가도冊架圖〉를 통해 지적욕구를 충족시킬 뿐만 아니라 선비의 품격을 상징화하기도 합니다.

이 책을 잘 활용하여 민화 그리는 기법을 익히고 박물관이나 책을 통해 민화작품을 자주 접해 감상하면 선조들의 삶과 전통 문화에 대한 이해와 안목을 기를 수 있을 것입니다.

또 이 책에 실린 민화를 한 작품씩 그려나가다 보면 민화의 재미는 물론, 독자 여러분은 196점의 초본을 활용하여 나만의 민화작품을 창작하며 새로운 예술 세계를 향유하게 될 것입니다.

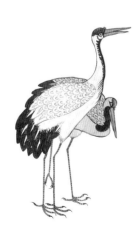

우리 민족의 문화와 정서의 보고인 민화가 어린이와 청소년들의 창의성을 키우는 미술교육부터 어른들의 취미문화로 활용되어 일상 속에 살아있는 생활문화로 정착되기를 바랍니다. 나아가 전통과 현대를 아우르는 예술로 크게 발전하여 세계화 되기를 기원합니다.

이상하고 아름다운 상상의 나라 민화!

윤 열 수 관장 (가회민화박물관)

여러분들은 민화에 대해 얼마나 알고 있나요? 민화는 불과 60년 전까지만 해도 집집마다 한 점씩은 꼭 가지고 있던 그림으로, 우리 삶에서 가장 친밀한 그림이었습니다.

과거 우리 민족은 안방에 화조도花鳥圖나 백동자도百童子圖를 펼쳐 놓아 부부의 금슬과 가정평안을 바랐고, 아이들 방에는 약리도躍鯉圖나 효제문자도孝悌文字圖를 걸어 아이들이 공부에 뜻을 둘 수 있도록 했습니다. 선비의 사랑방은 책가도로 꾸며 선비의 고상한 취미생활을 보여주었고, 할아버지의 방에는 백수백복도百壽百福圖를 펼쳐 장수를 기원했습니다. 그리고 새해 첫날에는 집집마다 집에 있는 모든 문에 호랑이, 해태, 매, 용 등을 그린 각종 액막이 그림을 걸어 한 해의 평안함과 행복을 빌었습니다. 혼례나 회갑, 장례 등과 같이 집안의 대소사에서도 각각의 의미에 맞는 그림을 그린 병풍이 빠지지 않았습니다. 민화는 이처럼 우리 민족이 바라는 모든 것을 담은 그림입니다. 민화에 담긴 바람은 도자기나 가구, 문방구 등의 생활소품에 민화 속 그림들을 그려넣는 것으로 확장되었습니다. 이처럼 민화는 언제 어디서나 우리 민족 가까이에서 함께 했던 그림입니다.

현재 우리나라의 민화 인구는 예전에 비해 많이 늘어났고, 민화를 배울 수 있는 곳도 많이 생겨났으며, 민화를 따라 그릴 수 있도록 제작된 초본도 찾아볼 수 있게 되었습니다. 그러나 민화를 처음 접하는 우리 어린이들이나 민화를 그려보고 싶은 초보자들이 쉽게 따라 그릴 수 있는 민화 초본은 여전히 구하기 어려운 것이 현실입니다. 이 교재는 민화를 처음 접하는 여러분들이 민화를 쉽게 그릴 수 있도록 하기 위해 기획, 제작되었습니다. 그래서 우선 민화가 어떤 그림인지, 어떤 종류의 민화가 있는지 소개하였습니다. 그리고 민화를 처음 그리는 사람들이 반드시 알아야 할 재료와 기법에 대해서 설명하고, 채색하는 과정을 생생한 사진을 수록하여 각 과정을 알아보기 쉽도록 체계적으로 보여주고자 하였습니다. 마지막으로 수도 없이 많은 종류의 민화 중, 여러분들이 친숙하게 생각하는 그림인 동시에 여러분들이 쉽게 따라 그릴 수 있는 적절한 난이도의 작품 초본을 엄선하여 수록하였습니다. 이 책을 보고 민화를 익힌다면, 민화를 처음 접하는 초보자라도 쉽게 따라 그릴 수 있으리라 생각됩니다.

저는 여러분들이 이 책을 잘 활용하여 민화를 즐겁게 감상할 수 있는 지식을 얻고, 이 책에 실린 민화를 한 작품씩 그려나가면서 우리 민화에 담긴 익살과 재치를 여러분들이 느낄 수 있었으면 합니다. 그리고 여러분들이 민화를 즐겁게 감상하고, 민화를 통해 선조들의 삶을 이해하는 안목을 기를 수 있길 바랍니다. 더 나아가 이 책이 전통문화에 대한 이해의 폭을 넓히고 우리 문화를 소중하게 생각하는 계기가 되기를 바랍니다.

목 차

제 1 장

아름다운
우리 민화

1. 민화란 무엇일까요?

민화란 한 민족의 삶과 신앙, 특유의 정서를 담고 있는, 장식적인 용도를 비롯한 실용적인 목적으로 그려진 그림을 말합니다. 그 중에서 한국의 '민화'는 세계 어느 곳의 민화보다도 소박하고 익살스러우며 자의성을 지닌 그림입니다.

민화는 방 안을 장식하고 생활 속에 다양하게 사용되었던 실용적인 그림으로 종류도 매우 다양합니다. 또한 실용적인 그림이었던 만큼 당시의 시대상이나 소망 등의 내용을 상징적으로 담고 있습니다.

민화는 물 흐르듯 자연스럽게 그려져 아이 어른 할 것 없이 온 가족이 마주앉아 즐겁게 이야기하는 듯한 느낌을 주는 살아있는 그림입니다. 근엄한 선비의 모습은 〈책가도〉에서 나타나며, 할머니에게 듣던 옛날이야기가 바로 장난기가 가득한 〈호작도〉입니다. 이렇듯 민화는 우리 곁에서 아주 친근하게 존재했으며 오늘날에도 많은 사랑을 받고 있는 그림의 한 분야입니다.

'민화'라는 용어는 1929년 일본 민예연구가이자 평론가이며, 철학자인 야나기 무네요시(柳宗悅, 1889~1961)가 처음 사용하였습니다. 그는 일본 사람이지만 당시 누구보다 우리 미술과 공예에 관한 연구를 많이 한 사람으로, 특히 한국 민화를 따뜻하고 긍정적인 시각으로 바라보고 연구하였습니다. 야나기 무네요시가 민화라고 부르기 이전부터, 우리나라 사람들은 민화를 다양한 이름으로 불러왔습니다. 조선후기 이규경이 편찬한 《오주연문장전산고五洲衍文長箋散稿》에 '서민들의 살림집에서 사용하는 병풍, 족자(벽에 거는 그림) 또는 벽에 붙어 있는 그림을 〈속화俗畵〉라 부른다.' 고 하였고, 그 외에도 별화別畵, 잡화雜畵 등으로 불렀다는 사실을 여러 글에서 찾아볼 수 있습니다.

2. 민화는 누가 그렸나요?

민화를 그렸던 화가들은 주로 떠돌이 화가였습니다. 그들은 사람들이 북적이는 시골 장터를 찾아다니며 땅바닥에 자리를 펴고 앉아 즉석에서 그림을 빠르게 그려서 팔았습니다. 그러다가 여덟 폭, 열 폭 병풍을 주문 받으면 횡재를 했다고 기뻐하는 가난한 화가들이 민화 작가들의 대부분을 차지했습니다. 물론 그들 중에는 재주가 좋아 뛰어난 작품을 남기기도 했으며, 그림 솜씨가 뛰어나 자신의 집에서 주문을 받아 그리기도 하고, 부잣집에서 몇날 며칠을 묵어가며 그들이 주문한 그림을 그리기도 했습니다. 한편 국가기관인 도화서 출신의 화가들도 민화를 그렸다고 합니다.

3. 민화의 특징과 쓰임새

돌잔치에 사용된 화조문자도
종이에 채색, 이종하 작, 개인 소장

민화의 가장 큰 특징은 오방색을 근거로 한 강렬한 색채 사용과 입체감을 주는 원근법, 명암 표현을 하지 않는 점, 사물을 평면적으로 묘사한 점입니다. 특히 사물을 단순화하거나 좀 더 과장되게 표현한 점과 독특한 시각의 공간 구성은 현대의 추상 작품과 비교되기도 합니다.

민화는 장식용이나 서민들의 소박한 소망을 담아 부적과 같은 역할을 하는 등 실용적인 그림으로 주로 사용되었습니다. 모란은 부유해지기를 바라며 그렸으며, 포도와 석류는 다산을 기원하며 그렸습니다. 또한 십장생도를 그려 오래오래 건강하게 살기를 바라기도 했습니다. 이와 같은 그림을 통해 서민들은 위안을 받았고 소망하는 일이 성사된다고 믿어 〈길상도吉祥圖〉라 불렀습니다.

한편 호랑이나 용, 봉황을 그린 그림도 인기가 많았습니다. 땅에서 가장 힘이 센 호랑이는 나쁜 귀신들을 물리친다고 생각했고 농민들에게 가장 소중한 비를 내려 주는 것은 용이라고 생각했기 때문입니다. 호랑이를 가까이 하고 용의 조화로 풍년이 들고 출세와 부귀영화를 가져다주는 것은 봉황이었습니다. 그래서 이 세 가지 신비스러운 동물이 등장하는 그림을 〈벽사도辟邪圖〉라 합니다. 이처럼 민화는 옛날이야기나 신화를 회화한 그림입니다.

〈문자도〉나 〈효자도〉는 도덕적인 내용을 담아 그와 같이 실천하기를 바라는 마음을 담은 그림입니다. 한자는 원래 뜻글자이기 때문에 각 획을 그 뜻과 같은 형상으로 그렸습니다. 따라서 글자를 모르는 사람이라도 〈문자도〉를 보면 그 뜻을 이해할 수 있습니다.

민화는 단순한 그림이 아니라 여러 가지 이야기를 그림으로 그려 한 눈에 볼 수 있게 표현하는 수단이었다고 할 수 있습니다. 민화는 집안 사람들의 눈에 많이 띄는 곳에 붙이거나 걸어두어 희망과 위안을 받았으며 위해를 주는 사귀에게는 두려움을 주어 물리쳤습니다. 오늘날에도 크고 작은 행사에서 〈길상도〉나 〈벽사도〉가 그려진 민화 병풍을 많이 사용하고 있습니다.

민화로 장식한 병풍

우리나라의 전통 한옥은 외풍이 심합니다. 그 외풍을 막는 도구로 병풍을 이용하는 경우가 많았는데 병풍에 민화를 그려 넣어 의미와 장식성을 더했다고 합니다.

오주연문장전산고
五洲衍文長箋散稿

조선 후기의 실학자 이규경(李圭景: 1788~?)이 편찬한 일종의 백과사전으로 60권 60책으로 이루어져 있습니다. 내용은 서화·의학·음양·기후·오행·재이災異·제도·습속·예제·복식·천문·역법 등 항목 만도 총 1400여 개 이상으로 우리나라와 중국. 기타 외방의 문물·제도를 망라하여 연혁과 내용을 기록한 책입니다. 개인의 저술로는 기념비적인 방대한 저술로 현재는 필사본만 규장각에 남아있습니다.

도화서란?

도화서는 조선시대에 그림을 그리는 일을 관장하기 위하여 설치된 관청입니다. 화원을 선발하기 위한 시험은 대나무竹·산수山水·인물人物·영모翎毛·화초花草 과목 중에서 두 가지를 선택하여 그렸다고 합니다. 도화서는 왕실 사대부들의 수요에 맞추어 그림을 그리던 곳이지만 국가에서 제도적으로 훌륭한 화가를 선발하여 교육하고 보호하였습니다. 이러한 환경 속에서 화원들은 마음껏 그들의 재능을 발휘할 수 있었고, 이는 나아가 한국적인 화풍을 형성하는 기반이 되었습니다.

서울 종로구 우정총국 앞 도화서 터 : 비석

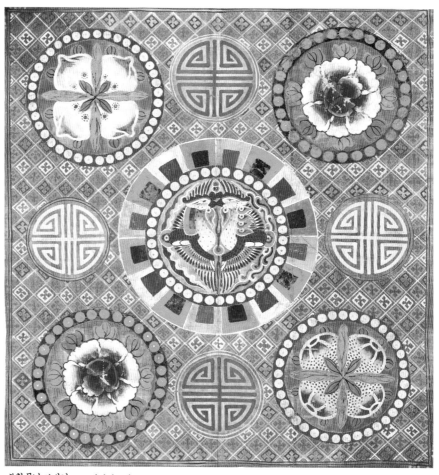

오방색과 민화

1. 오방색이란?

오방색은 황색 · 청색 · 흰색 · 적색 · 검정색을 말합니다. 우리 민족은 전통적으로 음양오행사상에 의한 관념적 우주관으로 사물의 이치를 생각해 왔습니다. 그리고 색깔도 오행사상에 바탕을 두어 오방색을 기본으로 삼았습니다.

기본적으로 인간 생활을 지배하고 있는 화火, 수水, 목木, 금金, 토土의 오행은 각각 화는 적색, 수는 검정, 목은 청색, 금은 흰색, 토는 황색을 의미합니다. 적색과 청색은 남쪽과 동쪽으로 양陽을 의미하며 검정과 흰색은 북쪽과 서쪽으로 음陰을 나타냅니다. 그리고 중앙을 뜻하는 토는 황색으로 임금 만이 황색 옷을 입을 수 있습니다. 이는 고구려 고분벽화에서도 볼 수 있는데 동쪽에는 푸른 용左靑龍, 서쪽에는 흰 호랑이右白虎, 북쪽에는 검은 거북玄武, 남쪽에는 상서로운 붉은 새를 뜻하는 주작朱雀을 그려서 왕의 시신을 보호하였습니다.

이렇듯 우리 민족은 오방색에 의미를 부여함으로써, 의식주 생활 속에서도 오방색을 널리 이용하였습니다. 사찰이나 궁궐의 화려한 단청, 색동저고리, 전통 음식에서도 오방색은 오늘날까지 그대로 남아 우리 민족의 정서를 표현하고 있습니다.

봉황무늬 보자기 조선시대, 마, 53×57.8cm, 국립고궁박물관

2. 오방색이 상징하는 것

빨강 빨강은 더운 여름을, 오행 중 본성이 뜨거운 불火을 상징합니다. 또한 방위로는 따뜻한 남쪽을 가리킵니다. 붉은색은 예로부터 귀신을 쫓는 벽사의 의미로 여겨져 새색시의 볼과 이마나 갓난아이의 정수리에 붉은색 안료를 발라 귀신을 쫓았습니다.

하양 하양은 추수하는 가을과, 오행 중 자르거나 베는 연장을 상징하는 쇠金를 뜻합니다. 방위로는 해가 지는 서쪽을 가리킵니다. 흰색은 상서롭고 신성하다하여 흰 빛을 띤 동물이 나타나면 좋은 일이 생긴다 했고, 우리 민족은 특히 흰색을 좋아해 흰 옷을 즐겨 입었다고 합니다.

파랑 파랑은 만물이 소생하는 봄과 생장하는 나무木를 나타내며, 방위로는 해가 뜨는 동쪽을 가리킵니다. 과거에는 낮은 계급의 관복은 푸른색으로 만들어 관직의 품계를 나타내었습니다.

노랑 노랑은 오행 중 굳건함을 상징하는 땅土을 상징합니다. 방위로는 중앙을 가리키며 평평하고 젖어있는 땅으로 만물이 자라는 곳이라 하여 풍요를 뜻합니다. 또한 태양의 빛을 상징하며 누런 금이라 하여, 임금의 옷은 금실로 수놓아 위엄을 나타냈습니다.

검정 검정은 추운 겨울과 차가운 성질을 가진 물水을 뜻합니다. 방위로는 추운 북쪽을 가리킵니다. 검정은 죽음을 상징하는 색으로 검정으로 칠한 장식은 제의를 뜻하며 상중임을 나타내는 표시의 상장은 검정 리본을 옷깃 등에 붙여 나타냅니다.

공예품에 사용된 오방색

오방색은 의식주생활 뿐만 아니라 조각보, 탈 등 각종 공예품에서 쉽게 찾아볼 수 있습니다.

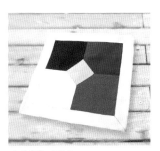

오방색의 조각보

사각상자(한지공예)

오방색으로 꾸민 전통 문양 구성
(초본 No.025 ~ 026)

음양오행설								
색상	오행	계절	방위절	신상	오륜	오정	신체	맛
청靑	목木	봄春	동東	청룡靑龍	인仁	희喜	간장	신맛
적赤	화火	여름夏	남南	주작朱雀	예禮	락樂	심장	쓴맛
황黃	토土		중앙中央		신信	욕欲	위장	단맛
백白	금金	가을秋	서西	백호白虎	의義	노怒	폐	매운맛
흑黑	수水	겨울冬	북北	현무玄武	지智	애哀	신장	짠맛

방위와 오방색의 위치

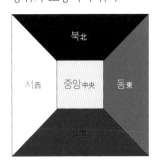

3. 실생활에 쓰인 오방색

1) 의생활

오방색의 다섯 가지 색깔은 아름다움 뿐 아니라 여러 가지 상징적 의미를 가지고 사용되었습니다. 혼례 때 입는 연두저고리와 다홍치마는 장수와 부귀영화를 기원하는 뜻을 담고 있으며, 신부의 얼굴에 바르는 빨간색의 연지곤지는 시집가는 여인을 질투하는 잡귀를 퇴치하는 의미로 사용되었습니다. 또한 돌이나 명절에 어린 아이에게 입히는 색동저고리 역시 오행을 갖추어 재앙을 물리치고 아이의 건강과 복을 기원한 것입니다.

2) 식생활

장독대에 붉은 고추를 끼운 금줄을 두르는 것은 나쁜 기운의 근접을 막기 위한 것이며, 팥죽이나 시루떡의 붉은색의 팥고물도 음의 기운을 물리치고자 한 것입니다. 또 잔칫상에 오르는 국수는 무병장수를 기원하는데, 국수 위에 올려진 오방색의 고명으로 복을 비는 의미를 더했습니다.

3) 주생활

우리 선조들은 건축 재료로써 붉은 빛이 나는 황토를 칠하였으며, 새해가 되면 한해의 안녕을 빌고 재앙을 물리친다는 기복과 벽사의 의미에서 붉은 주사로 쓴 부적을 그려 붙였습니다. 또 목조건물에는 단청을 칠하여 건물의 수명을 늘리고 화려한 장식을 했습니다.

오방색의 생활용품

옛날에 실생활 속에서 사용하던 오방색을 조화롭게 구성한 생활용품들입니다.

이작 노리개 (증박200906-259)
전체길이 33cm, 술길이 19cm,
김희진 작, 국립중앙박물관

쇠뿔로 장식한 자
조선시대, 나무에 쇠뿔 장식,
52.1cm, 국립고궁박물관

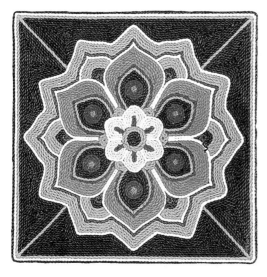
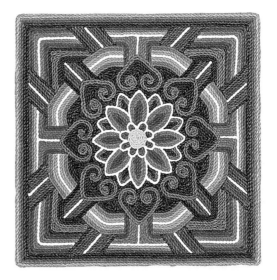
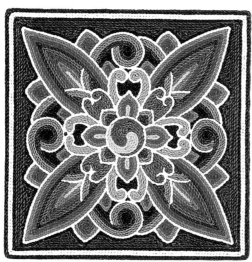

단청　지승공예
소란반자의 보상화, 태극파련금, 천장반자초의 연화문, 전등사의 반자초
조영옥 · 정인식 · 박교순 작, 종이나라박물관, 초본 No.031 ~ 034

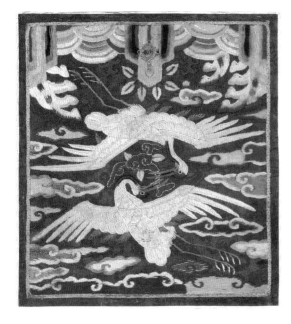
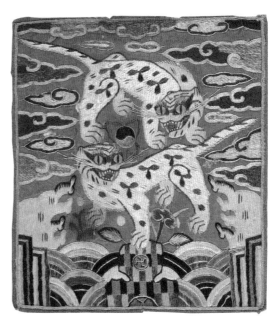

흉배　비단에 자수, 17.5×20cm, 종이나라박물관, 초본 No.037　　　　**흉배**　비단에 자수, 19.2×17.3cm, 국립중앙박물관

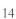

민화의 종류와 그 의미

민화는 의미와 내용, 주제별로 크게 분류하여 보면 다음과 같습니다. 꽃 그림 花卉圖, 꽃과 새 그림(화조도 花鳥圖), 꽃과 나비 그림(화접도 花蝶圖), 액막이 그림(벽사도 辟邪圖), 물고기 그림(어해도 魚蟹圖), 책거리(책가도 册架圖), 글자 그림(문자도 文字圖), 산수 그림(산수도 山水圖), 사냥 그림(수렵도 狩獵圖), 신선 그림(신선도 神仙圖), 장생 그림(장생도 長生圖), 용과 구름 그림(운용도 雲龍圖), 호랑이 그림(호작도 猛虎圖) 등으로 다양하게 나눌 수 있습니다.

때로는 나비나 새, 호랑이와 같은 동물이나 모란과 같은 꽃 등을 확대해서 길상사에 필요한 보자기나 베갯머리와 같은 소품에 문양화하여 사용하기도 했습니다. 이와 같이 소재나 성질에 따라 종류와 명칭은 더욱 다양해집니다. 모란만 그린 것은 모란도가 되고 매화만 그리면 매화도가 되듯이 고착된 명칭이라기 보다는 소재의 주 대상에 따라 다르게 부를 수 있습니다.

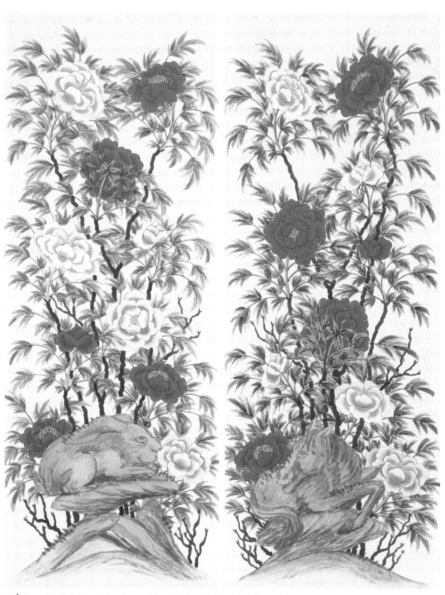

모란도 비단에 채색, 122×49cm, 6폭 병풍 중, 가회민화박물관, 초본 No.038 ~ 039

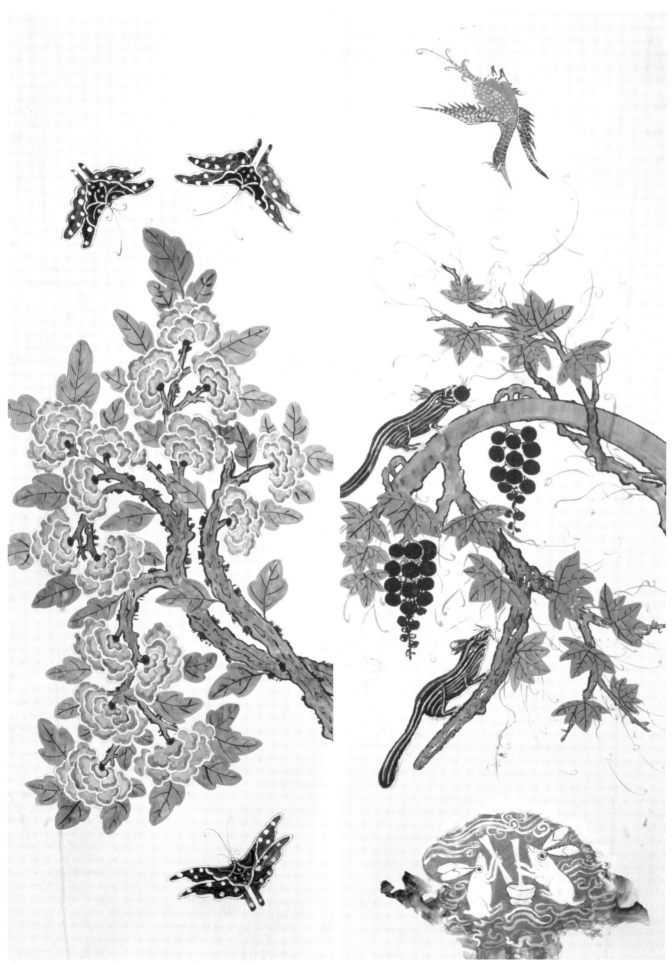

화조도 종이에 채색. 각 85×37cm. 10폭 병풍중. 가회민화박물관

1) 꽃 그림 화훼도 花卉圖

화훼도란 일년초의 풀이나 꽃이 피어있는 작은 꽃나무 등이 자연스럽게 어우러진 모습을 그린 그림으로 〈모란도〉와 〈연화도〉 등이 이에 포함됩니다. 모란도는 '꽃 중의 왕'이라는 별칭을 지닌 모란을 그린 그림입니다. 모란은 풍성하고 자태가 화려하여 '부귀富貴'를 상징합니다. 모란 그림은 주로 병풍으로 제작하여 신혼방이나 안방 장식에 쓰였고 궁중에까지 다양하게 사용되었습니다. 특히 활짝 핀 모란을 대칭으로 배치하여 각기 다른 채색으로 가득 채운 대형 병풍은 '궁중모란도'라고 부릅니다. 모란화에는 꽃과 함께 괴석이 자주 등장하는데 이는 모란을 여자(신부)로 괴석을 남자(신랑)에 비유하여 음양의 화합을 상징하는 것으로 모란을 혼례식의 대례병으로도 많이 사용한 이유입니다. 연화도의 연꽃은 진흙 속에서 피어나면서도 더러운 물 한 방울 묻히지 않고 아름다운 자태를 드러낸다고 하여 무지無知의 세계에서 진리를 밝히는 불교를 상징합니다. 뿐만 아니라 연꽃 특유의 기품으로 덕이 높은 고고한 선비를 상징하며 유교에서도 군자의 꽃으로 찬양했습니다.

모란꽃과 괴석

14쪽의 모란도를 보시면 모란꽃과 함께 괴석이 자주 등장하는 것을 볼 수 있습니다. 이는 모란꽃을 여자(신부)에, 괴석을 남자(신랑)에 비유하여 음양의 화합을 상징하는 것입니다. 때문에 모란꽃 그림을 혼례식의 대례병(大禮屛, 혼례 때 두르는 병풍)으로도 많이 사용합니다.

국화

국화는 높은 절개를 지닌 꽃으로 민화에서 국화에 참새나 까치가 날아드는 그림은 온 집안에 기쁨과 즐거움이 넘친다는 것을 의미하고, 괴석怪石에 층층이 피어난 국화는 장수長壽를 의미합니다.

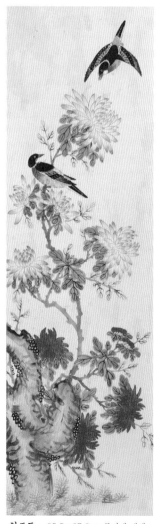

연화도 종이에 채색, 66.5×39cm, 8폭 병풍 중, 가회민화박물관

화조도 95.5×27.8cm 종이에 채색, 가회민화박물관

16

화병도　종이에 채색, 108×53cm, 가회민화박물관

2) 꽃과 새 그림 화조도 花鳥圖

꽃과 새가 사이좋게 어우러져 있는 모습을 그린 그림으로, 민화에서 가장 많은 수의 작품이 전해져 내려오고 있습니다. 이것은 서민들이 가장 선호했던 그림이라는 것을 의미합니다. 꽃과 나비, 벌, 새는 서로를 의지해서 퍼지고 번식하며 삶의 영양분을 얻기도 합니다. 이렇게 꽃과 새가 조화롭게 살아가는 모습은 보기만 해도 정겹고 풍요로움도 느껴집니다. 우리 선조들은 이런 아름다운 정경을 시문이나 그림으로 즐겨 표현했고 감상했습니다. 민화에 등장하는 꽃과 새는 매우 다채롭습니다. 꽃과 나무로는 모란, 연꽃, 작약, 민들레, 매화, 동백, 진달래, 개나리, 소나무, 오동나무, 버드나무 등이 있으며 새는 학, 공작, 봉황, 원앙, 제비, 참새, 까치 등이 있습니다. 화조도에서 한 쌍으로 묘사된 암컷과 수컷은 부부 화합과 금슬을 나타냅니다. 화조도는 특히 병풍의 소재로도 가장 인기가 많았습니다.

학

우리 겨레는 학을 매우 귀하게 여겼습니다. 단아하고 순결한 학의 모습은 신선도에도 많이 등장합니다. 사람들은 학을 신선이 타고 다니는 새로 생각했고, 청빈한 선비의 모습으로도 비유하며, 평화와 출세, 성공 등을 상징합니다.

송학 종이에 채색. 77×32cm.
화조도 8폭 병풍 중.
가회민화박물관

석류

석류의 꽃봉오리는 사내아이의 고추를, 열매는 사내아이의 음낭을, 보석같이 많은 씨앗들은 아들을 상징하기 때문에 아들 낳기를 기원하는 뜻을 가졌습니다. 때문에 혼례복인 활옷이나 원삼에서 석류문양은 다산의 의미인 포도문양, 동자문양과 함께 흔히 찾아볼 수 있습니다.

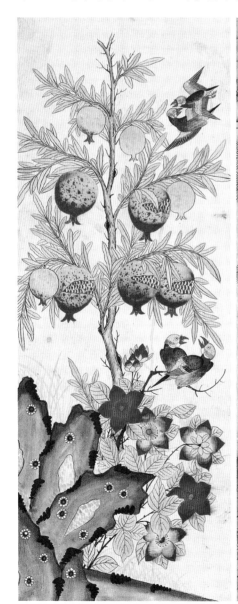
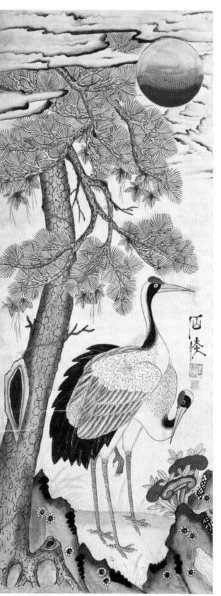

화조도 비단에 채색. 각 88×34cm. 10폭 병풍 중. 가회민화박물관. 초본 No.058, 060

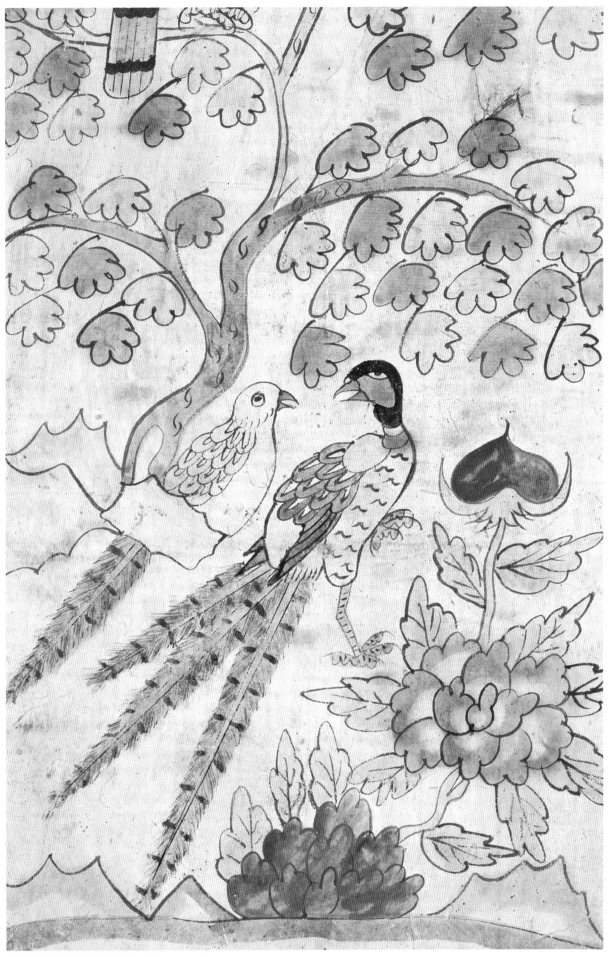

화조도 종이에 채색, 80×34.5cm, 8폭 병풍 중, 가회민화박물관

3) 꽃과 나비 그림 화접도, 花蝶圖

화접도는 활짝 핀 꽃과 꽃잎을 배경으로 나비가 노니는 것을 그린 그림으로, 꽃과 나비가 어우러지듯 기쁨, 사랑, 영화, 부부 간의 화합을 소망하는 그림입니다. 시원한 공간 처리와 생동감 있는 구도, 세심하게 색칠한 날개의 색상이나 몸통 부분을 표현한 기법 등을 볼 때 숙련된 수준급 이상의 화가들만이 화접도를 그릴 수 있었을 것으로 보입니다.

일반적으로 화접도는 여덟 폭 병풍에 각기 다른 꽃과 풀, 괴석, 과일 나무 등을 그리고 그 사이 열 마리 남짓 나비를 그리거나, 열 폭 병풍에 열 마리씩 총 백 마리의 나비를 그렸기 때문에 '백百' 자를 써서 백접도百蝶圖라고도 합니다.

나비가 있는 혼수용품

군접도群蝶圖, 호접도胡蝶圖, 백접도百蝶圖 등으로 불리기도 하는 화접도花蝶圖에 등장하는 나비는 기쁨을 상징하는 동물로 여깁니다. 또한 나비는 부부 금슬을 나타내기도 하여 혼수품에 나비 문양이 많이 사용되었으며, 여성의 생활용품이나 가구에도 많이 사용되었습니다.

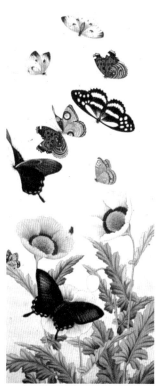

백접도
종이에 채색, 각 96×38cm.
8폭 병풍 중, 개인 소장
초본 No.070

백접도
종이에 채색, 각 96×38cm.
8폭 병풍 중, 개인 소장

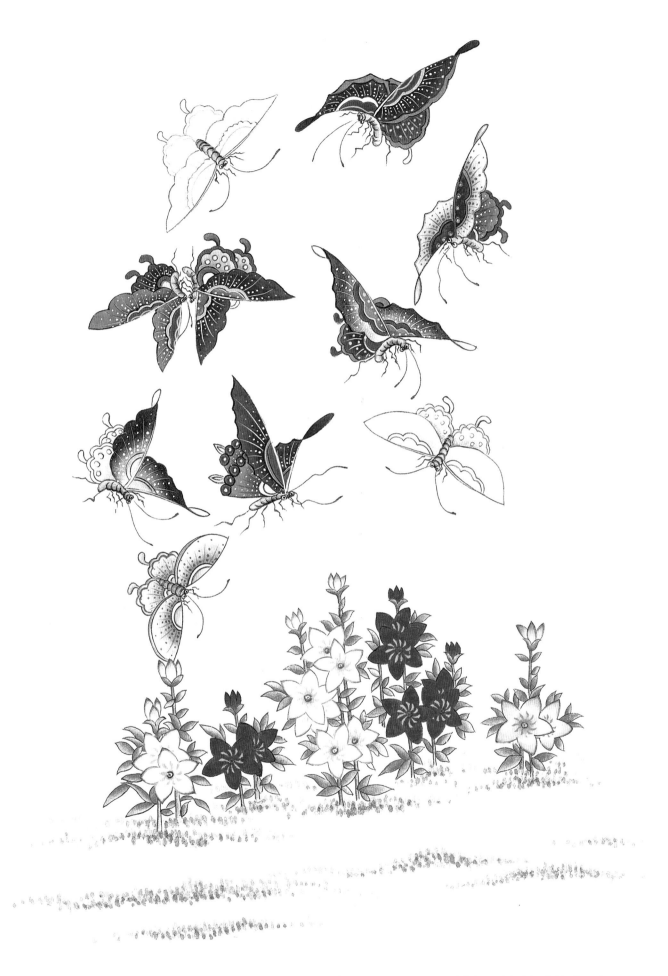

화접도 종이에 채색. 서남숙 작. 초본 No.169

4) 까치 호랑이 호작도, 虎鵲圖

우리 민족은 예로부터 호랑이가 화재, 수재, 풍재를 막아주고 재난, 질병, 배고픔의 고통으로부터 지켜주는 신비롭고 영험한 짐승이라고 믿었습니다.

또 인간적이며 친근한 모습의 호랑이는 잡귀를 쫓아내는 액막이의 뜻으로 그려졌습니다. 우리나라 옛 설화 속 호랑이는 맹수가 가지는 특성보다는 친근한 존재로 많이 등장합니다. 민화 속의 호랑이는 무섭기보다는 해학적으로 표현되어 약간 바보처럼 알면서도 속아주는 너그러운 할아버지의 인자한 표정이 특징입니다.

기쁨을 상징하는 까치와 호랑이가 함께 그려진〈까치 호랑이〉그림은 대개 소나무를 배경으로 등장하는데, 이는 소나무가 모진 추위를 견디어내고 신년을 맞을 수 있는 나무로 정월을 뜻하기 때문입니다. 그리고 까치는 새해를 맞아 기쁜 소식을 전해주는 동물을 의미합니다. 다시 말해〈까치 호랑이〉그림은 한 해 동안 상서로운 일만 있기를 기원하는 의미의 그림입니다.

호랑이는 그림 외에도 수염, 발톱, 이빨, 뼈, 털가죽 등이 잡귀를 쫓아낸다고 믿었기 때문에 이들을 약재로 사용하거나 몸에 지니고 다니기도 했습니다.

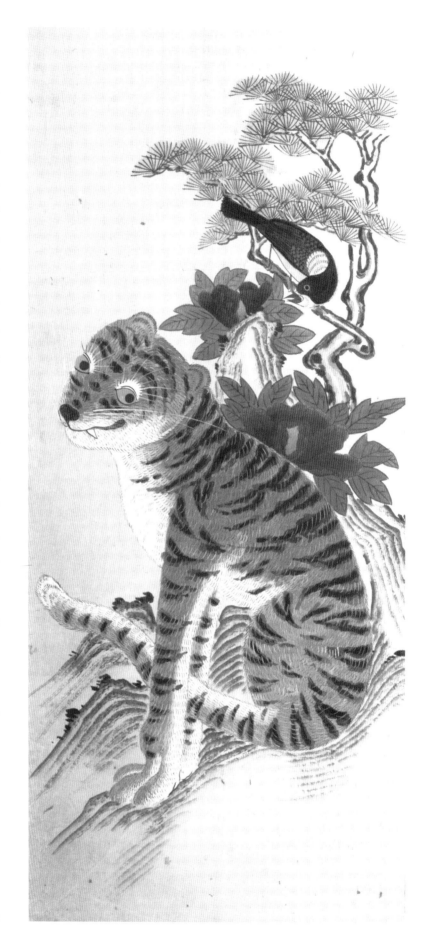

까치 호랑이
지본채색, 98.3×37cm, 가회민화박물관

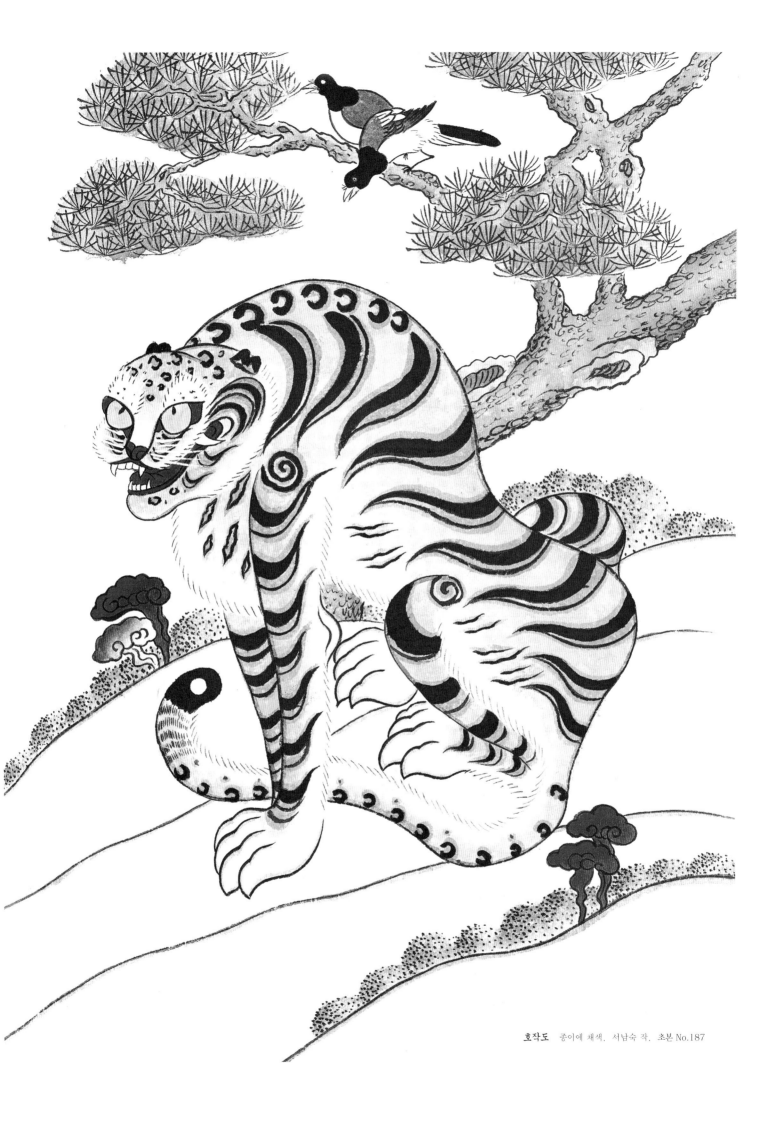

호작도 종이에 채색. 서남숙 작. 초본 No.187

5) 액막이 그림 벽사도, 辟邪圖 - 닭

호랑이 그림과 함께 새해가 되면 대문이나 집안 곳곳에 붙였던 〈세화歲畵〉, 즉 새해맞이 그림이 닭 그림입니다. 수탉의 붉은 볏은 '벼슬'과 발음이 비슷하고 머리 꼭대기에 솟은 모습도 '관冠'의 관모로 본 것입니다. 그래서 닭 그림은 벼슬자리, 관직에 출사하는 것을 상징했다고 합니다. 또한 동이 트는 새벽에 닭의 울음소리에 놀란 잡귀들이 모두 달아난다고 생각해 닭은 나쁜 액을 막아주는 대표적인 동물로 여겨졌습니다. 닭의 울음소리, 특히 새벽녘에 우는 닭의 울음소리는 사기와 미망의 암흑 속으로부터 대명천지 밝음의 세계를 열어주는 소리입니다. 또한 암탉의 울음소리는 알을 낳은 득의와 희망에 찬 신호로 여겨져 다산의 상징으로 민화에 등장합니다.

세화 歲畵

세화는 새해를 맞이하여 복된 소식을 바라고 재앙을 막기 위하여 대문이나 집안 곳곳에 붙였던 그림입니다. 사람들은 세화를 붙여둠으로써 한 해 동안 집안이 평안할 것이라고 믿었습니다. 조선 순조(1800~1834) 때 홍석모가 지은 민속 해설서인《동국세시기 東國歲時記》에 보면 우리나라에서는 매년 정초가 되면 해태, 닭, 개, 호랑이를 그려 각각 부엌문, 중문, 곳간문, 대문에 붙이는 풍습이 있다고 했습니다. 불을 막아낸다는 전설적인 동물 해태는 부엌에서, 어둠을 밝히고 잡귀를 쫓아버린다는 닭은 중문에서, 도적을 지키는 개는 곳간에서, 집 안에 잡귀가 침범하는 것을 막아준다는 호랑이는 대문에서 집안을 지켜주는 영물이었습니다.

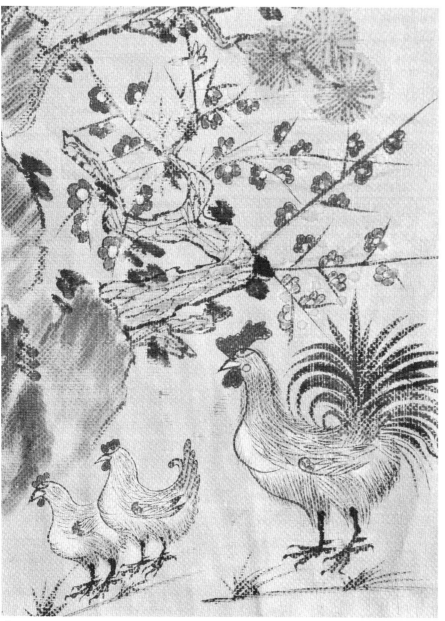

닭 마포에 채색. 94×32cm. 8폭 병풍 중. 가회민화박물관. 초본 No.081

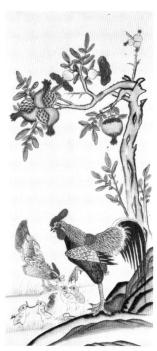

닭 종이에 채색. 76×35cm. 가회민화박물관

24

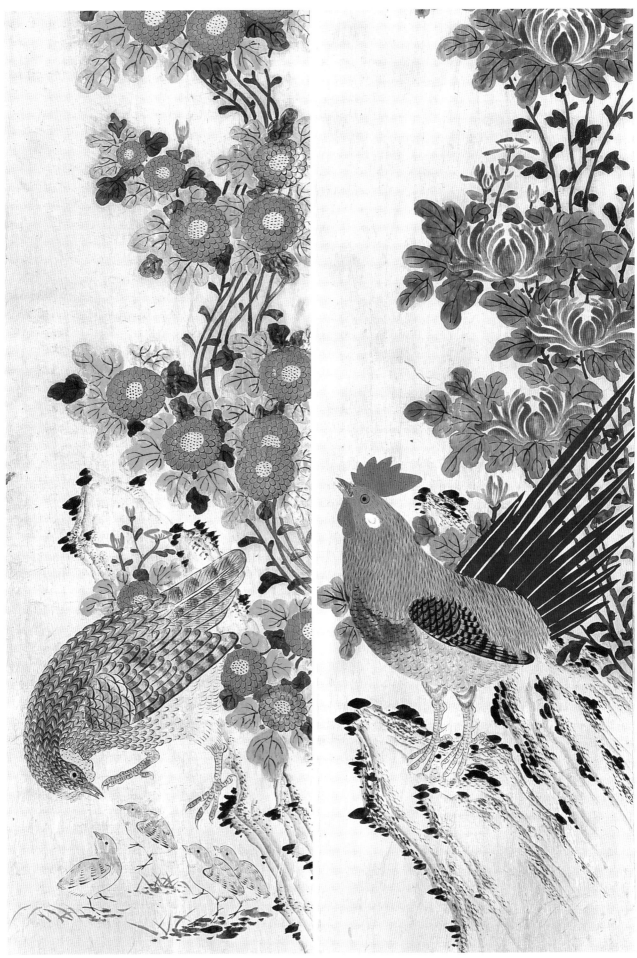

화조도　종이에 채색. 71×36.5cm. 8폭 병풍 중. 가회민화박물관

6) 동물 그림 영모도, 翎毛圖 - 토끼

토끼는 친근하고 사랑스러운 동물로 힘은 약하지만 선하고 아주 영특한 동물로 여겨져 왔습니다. 우리 조상들은 밤하늘의 달을 보며 그 속에서 방아를 찧고 있는 토끼의 모습을 그리며 토끼처럼 천년만년 평화롭고 풍요로운 세계에서 아무 근심 걱정 없이 살고 싶다는 이상 세계를 꿈꾸어 왔습니다. 원래 달나라에는 항아姮娥라고 하는 선녀가 산다고 했습니다. 지상의 토끼가 달나라의 항아가 되어 방아를 찧게 된 것은 지상과는 다른 평화로운 달의 세계에 대한 동경심이 지어낸 신화라 할 수 있습니다.

달나라의 옥토끼와 계수나무

계수나무 아래 한 쌍의 토끼는 옥토玉兎라 부릅니다. 밤이 되어 달빛이 환하게 비추면 옥토는 밤새도록 불사약을 찧는 절구질을 한다고 합니다. 한편 달나라의 계수나무는 높이가 300장(1장丈은 3.58m)에 이르는 엄청 나게 큰 나무로 아무리 도끼를 휘둘러도 그 상처가 금방 아물기 때문에 쓰러지지 않는 신비의 나무라고 합니다.

방아 찧는 토끼
종이에 채색. 72×34cm.
화조도 8폭 병풍 중. 국립기메동양박물관
초본 No.083

해태
종이에 채색. 120×34cm. 6폭 병풍중.
가회민화박물관

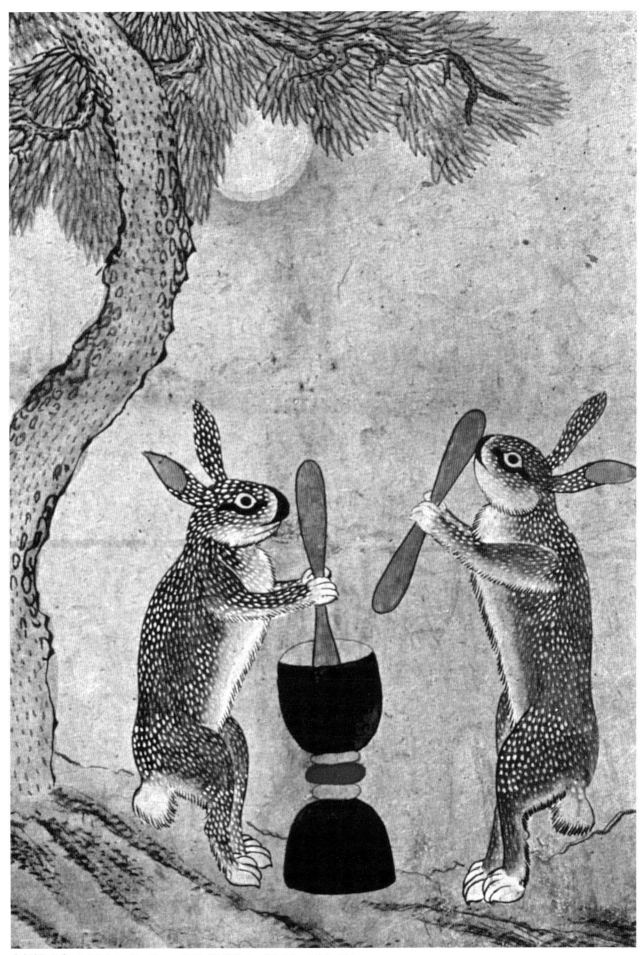

방아 찧는 토끼 종이에 채색. 68×30cm. 화조도 8폭 병풍 중. 개인 소장. 초본 No.084

7) 물고기 그림 어해도, 魚蟹圖

물고기 그림은 잉어, 메기, 붕어, 새우, 가자미, 게와 같은 갑각류와 어류, 해초와 꽃, 나무 또는 바위와 함께 노니는 평화로운 장면을 그린 그림입니다. 일정한 구도에 얽매이지 않은 표현방법으로 한가로움을 표현하는데 답답한 현실에서 벗어난 자유로움을 의미합니다. 또한 한 번에 수많은 알을 낳는 물고기의 특성으로 다산을 상징하기도 했습니다.

물고기 그림의 상징

우리나라 고대 유물에서도 물고기 모양이나 장식을 볼 수 있지만 기원전 8세기 고대 바빌로니아, 고대 페르시아, 인도, 중국 등에서도 물고기 모양을 발견할 수 있습니다. 공통적으로 모두 수호의 의미와 잡귀를 쫓는다는 벽사의 의미로 사용되었습니다.

보물을 지키는 물고기의 눈

물고기는 낮이건 밤이건 눈을 뜨고 있는 특징이 있어 사악한 것을 경계 할 수 있고, 밤새도록 중요한 것을 지킬 수 있다고 믿었습니다. 때문에 귀중한 물건들을 많이 보관하는 보관함이나 없어서는 안 될 식량인 쌀을 담는 뒤주에 물고기형의 자물쇠나 손잡이를 다는 풍습 역시 이와 같은 상징성에서 비롯된 것입니다.

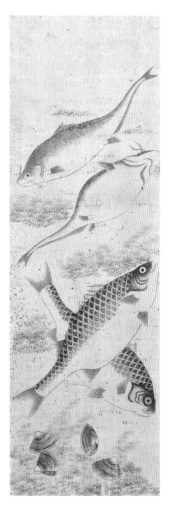

어해도 종이에 채색. 각 66.5×31cm. 8폭 병풍 중. 가회민속박물관. 초본 No.090 ~ 091

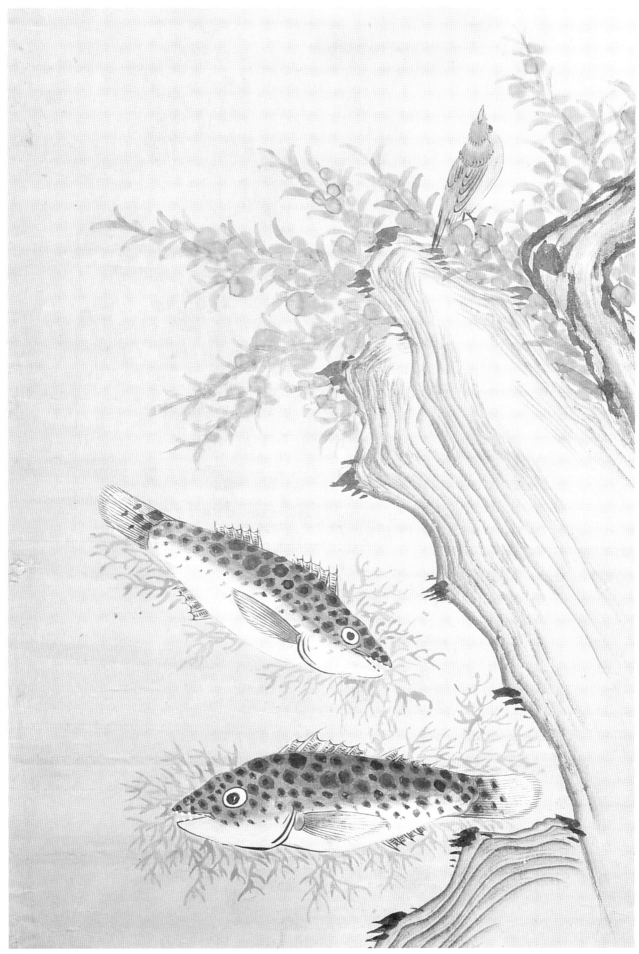

어락도 종이에 채색, 101×38cm, 4폭 병풍 중, 가회민화박물관

8) 책거리 책가도, 冊架圖

책거리는 책더미가 수북하게 쌓여있는 모습, 또는 책장 속에 배치해 놓은 문방사우나 이와 관련된 사랑방 도구나 정물들을 조화롭게 배치하여 그린 그림입니다. 종이·붓·먹·벼루를 말하는 문방사우文房四友를 중심으로 그려 〈문방사우도〉라고 불리기도 하며, 여러 가지 집기들을 그렸다고 하여 〈기명화器皿畵〉 등으로도 불립니다. 책거리는 주로 사랑방 선비나 학생들의 방에 놓여 글 읽기를 즐기고 생활화하려는 마음을 담고 있는 그림입니다.

책거리에 그려지는 책은 뒤쪽으로 갈수록 오히려 점점 넓어지는 '역원근법逆遠近法'을 사용하고 있습니다. 또한 특정한 시점이 없거나 여러 방향에서 바라보는 '다시점多視點' 방식을 취하여 사물을 다양한 방향에서 보고 그린 것이 책거리 그림의 특징입니다.

책거리의 현대적 조형성

책가도는 학문을 중요하게 여기는 정신이 잘 나타나는 작품입니다. 그런 책가도에 특징적으로 나타나는 다시점방식은 추상화가 피카소의 그림과 같이 미적으로 매우 현대적인 느낌을 줍니다.

책거리
종이에 채색, 각 55×27.5cm
8폭 병풍 중, 가회민화박물관
초본 No.100

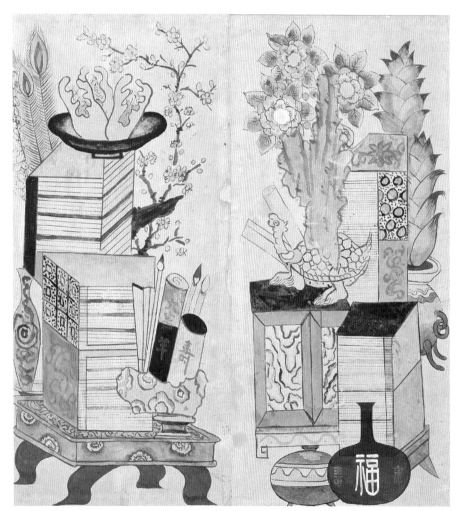

책거리 종이에 채색, 각 55×27.5cm, 8폭 병풍 중, 가회민화박물관, 초본 No.098

문방사우 文房四友

문방사우란 종이紙·붓筆·먹墨·벼루硯 등 옛날 글방이나 서재에 없어서는 안 되는 네 가지 기구를 의인화해 쓴 말입니다. 이들은 학문을 연마할 때 사용되는 도구로서 문양으로 그려 과거에 급제하길 소망하는 마음을 담고 있습니다. 길상 문양으로 쓰인 문방구는 주로 책거리에서 확인할 수 있습니다.

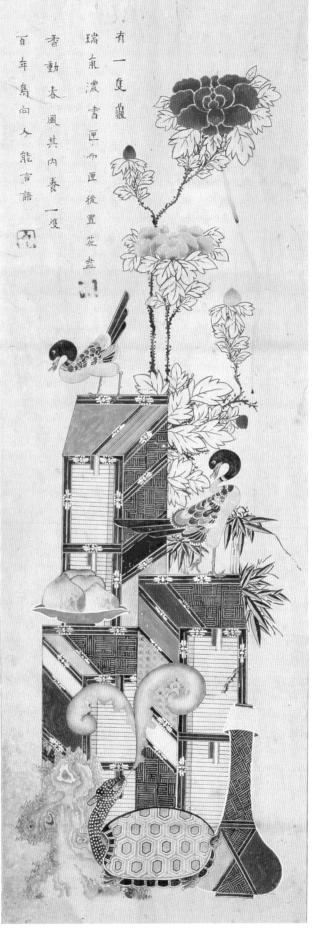

案上立一古銅壺神
孔雀尾數笹其備設
筆硯之類皆極
齊楚

有一度蠶
瑞氣濃書匣而匣後置花盉
香動春風其内養一隻
百年鳥向人能言語

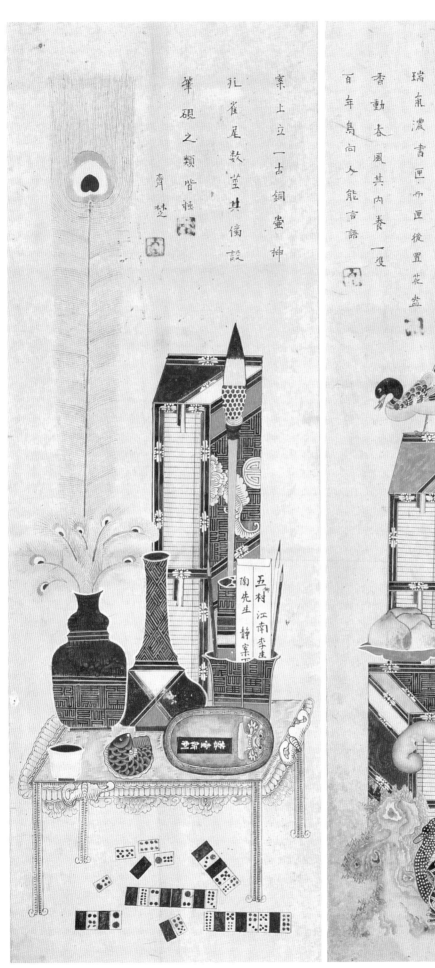

五村江南李庄
陶先生
靜案

책거리 종이에 채색. 각 106×32.5cm. 개인 소장

31

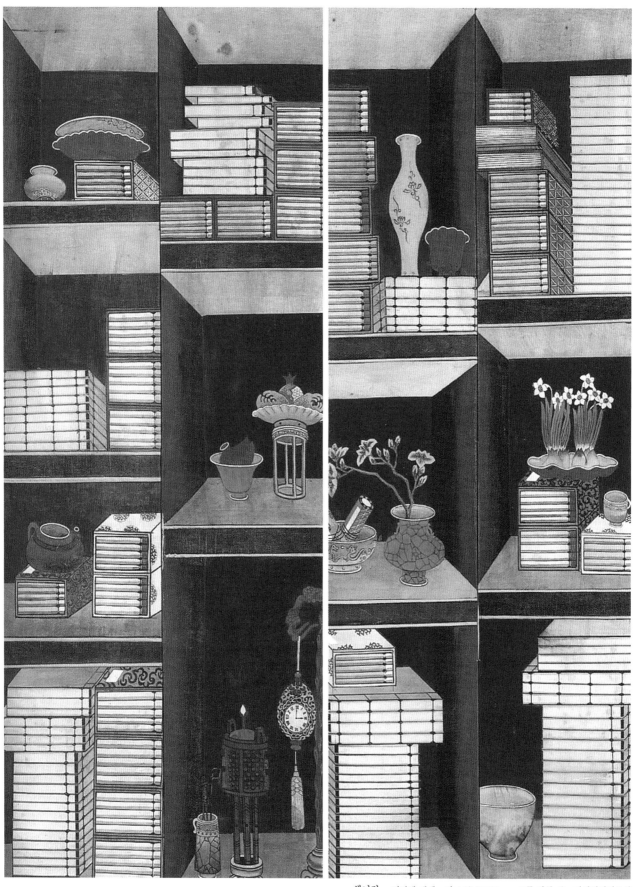

책거리 비단에 채색. 각 143.5×31cm. 8폭 병풍 중. 가회민화박물관

9) 글자 그림 문자도 文字圖

글자 그림은 한자를 그림처럼 도안화하여 그린 민화입니다. 문자도는 원래 중국에서 유래했지만 조선시대 중국과의 빈번한 교류를 통해 우리나라에서도 크게 유행하였습니다. 문자도는 크게 세 종류로 나뉘어 보는데 부귀富貴·수복壽福·강녕康寧의 의미를 담은 〈길상문자도吉相文字圖〉가 있으며, 유교의 덕목인 효孝·제悌·충忠·신信·예禮·의義·염廉·치恥를 도식화해 제작한 〈효제문자도孝悌文字圖〉가 있습니다. 또 벽사의 상징인 용龍·호虎·귀龜 등의 〈상징문자도象徵文字圖〉도 꾸준히 이어져 왔습니다. 그 중에서도 〈효제문자도〉는 주로 아이들의 방이나 사랑방에 걸어 장식했습니다. 제작기법으로는 붓을 사용하는 것 외에도 가죽으로 만든 붓이나 대나무 붓을 재빨리 구사하는 혁필화革筆畵기법, 인두로 종이를 지져 그리는 낙화烙畵기법 등 다양한 기법이 있습니다. 또한 글자 그림은 본래의 문자와는 무관하게 자유로운 상상력으로 다양한 표현과 장식을 가미한다는 점에서 우리 민족의 뛰어난 디자인 감각을 보여줍니다.

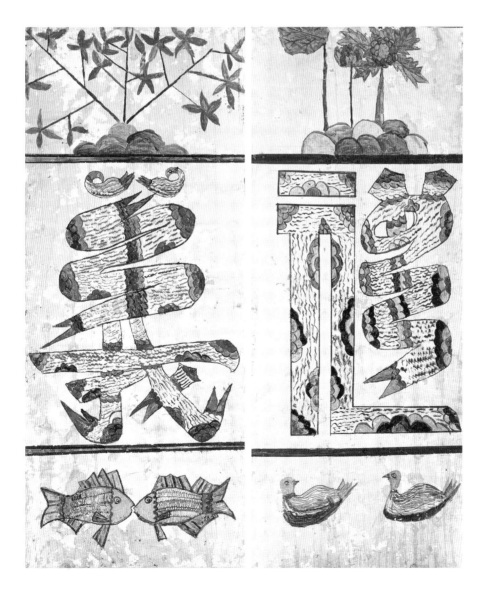

제주 문자도
종이에 채색. 각 110×50cm.
8폭 병풍 중. 가회민화박물관

문자도의 디자인 감각

글자 그림은 본래의 문자와는 무관하게 자유로운 상상력으로 다양한 표현과 장식을 가미한다는 점에서 우리 민족의 뛰어난 디자인 감각을 보여줍니다.

강원도 지역의 문자도

강원두 지역은 태백산과 바다로 막혀 있어 문화가 낙후된 지역이라고 생각하기 쉽지만 실은 예술의 고장입니다. 강원도 민화는 다른 지역과 뚜렷이 구분되는 특징이 있는데, 이는 특히 문자도에서 두드러집니다.
강원도 문자도는 강렬한 채색이 눈에 띄며 문자도에 화조도나 책거리 등을 혼합한 형태가 특징입니다.

제주도 지역의 문자도

섬이라는 제한된 지역환경과 지역문화 속에서 발전한 제주 문자도는 독특한 구도와 상징물들로 다른 지역의 문자도와는 쉽게 구별됩니다. 글자의 외곽선을 먹으로 그리고 그 내부에 꽃, 단청, 파도무늬 등을 못이나 대나무 꼬챙이, 돗자리를 짜던 풀을 사용해 표현한 것이 제주 문자도의 특징 입니다. 또한 조두형鳥頭形 서체를 기본으로 해서 그려지는데, 조두형 서체는 시대가 내려오면서 구름, 단청 문양으로 변화하거나 물고기, 꽃, 산, 피석 등의 형태로 변화하기도 하였습니다.

효孝 (초본 No.103)

제悌 (초본 No.104)

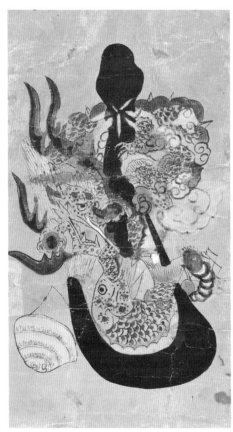

충忠 (초본 No.105)

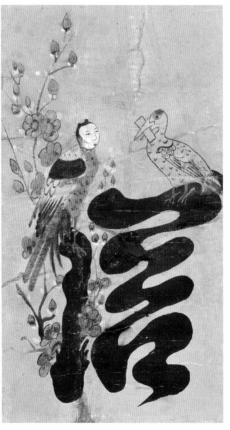

신信 (초본 No.106)

효제문자도에서 글자와 함께 표현되는 사물과 설화

효孝 : 옛날 진나라(BC771~221) 때 왕상이라는 사람이 계모를 위해 한겨울에 얼음을 깨고 잉어를 잡아 공양했다는 고사에 연유하여 효孝자에는 항상 잉어가 등장합니다. 또 죽순도 등장하는데 오나라 맹종이 한겨울에 죽순을 먹고 싶어하는 어머니를 위해 죽순밭으로 달려가 뜨거운 눈물을 흘리며 기도를 하니 눈물이 떨어진 자리에 죽순이 자라나 어머니께 드릴 수 있었다는 고사에서 연유합니다. 그 외에도 거문고, 부채, 귤 등도 등장합니다.

제悌 : '제'에는 형제 간의 우애와 나눔을 상징하는 할미새와 앵두꽃이 나옵니다. 할미새 두 마리가 먹이를 사이좋게 나눠 먹고 있는데 이는 '형제의 어려움을 할미새가 바쁘게 움직이듯 급히 구하다'라는 〈시경〉의 시구에서 유래했다고 합니다.

충忠 : '충'에는 용은 곧 임금이니 나라에 충성한다는 의미로서 용을 그렸으며 잉어는 충절을 의미합니다. 가재, 새우, 조개도 충절을 의미하며 드물게는 곧은 절개를 상징하는 대나무도 그렸습니다.

신信 : '신'에는 언약과 믿음의 상징으로 흰 기러기와 상상의 새인 청조가 등장합니다. 편지를 문 흰기러기는 한나라의 소무가 흉노에게 억류되었을 때 그 사실을 조정에 알린 새라고 합니다. 사람 얼굴을 한 청조라는 새는 중국 신화 속 인물인 서왕모西王母가 방문하려는 곳에 항상 먼저 가서 소식을 알렸다고 합니다.

문자도 종이에 채색, 각 59×29.5cm, 8폭 병풍 중, 이규황 작, 가회민화박물관

예禮 (초본 No.107)

의義 (초본 No.108)

염廉 (초본 No.109)

치恥 (초본 No.110)

호제문자도에서 글자와 함께 표현되는 사물과 설화

예禮: '예'는 중국의 전설 속의 제왕인 복희가 주역의 8괘를 만들 때 바탕이 된 그림과 우왕이 떨어지는 물에서 나온 거북에서 얻은 글로써 천하를 다스리는 법을 만든 것에서 연유하여 책을 등에 진 거북이 그려집니다.

의義: '의'에는 물수리라는 새 두마리가 그려지며 때로는 복숭아꽃이 함께 그려지기도 합니다. 물수리는 〈시경〉의 시구에서 연유하며, 복숭아꽃은 삼국지의 유비·관우·장비가 복숭아나무 아래에서 의형제를 맺었다는 이야기 도원결의桃園結義에서 유래합니다.

염廉: '염'에는 청렴·정직·검소 등의 뜻이 있는데, 봉황을 그려 그 의미를 표현합니다.

치恥: '치'에는 자신의 잘못된 점이나 행동에 대해서 스스로 부끄러움을 느끼고 바로잡아야 함을 뜻하는 그림이 그려져 있습니다.

백이伯夷와 숙제叔齊는 주周나라 무왕이 자기 아버지 상중에 은殷나라를 치려는 것은 예禮가 아니고 신하가 군왕을 치는 것은 의義가 아니라 하였습니다. 그러나 마침내 주 무왕이 은나라를 멸하고 주나라를 세우자 이 두 사람은 심한 수치심을 느끼고 수양산에 들어가 고사리만 캐 먹으며 절개를 지키다가 결국 굶어 죽었다고 합니다.

문자도 종이에 채색, 각 59×29.5cm, 8폭 병풍 중, 이규황 작, 가회민화박물관

10) 풍경 그림 산수화, 山水畫

산수화는 산과 강 등 자연의 아름다운 경관을 그린 그림입니다. 산수화에서 사람이나 동물은 그 경관을 이루고 있는 지극히 작은 존재로 자연에 의지해 살아가는 모습으로 등장하는 것이 특징입니다. 인간이 자연을 정복의 대상으로 생각했던 서구의 사고와 달리 자연에 동화되어 그 일부분으로 살아간다는 동양적인 사고가 가장 잘 드러나는 분야이기도 합니다. 그래서 산수화에 등장하는 인물은 언제나 몇 사람이 되지 않습니다. 특히 금강산, 묘향산, 지리산, 백두산 등은 예나 지금이나 많은 사람들이 찾는 곳임에도 불구하고, 민화 속에서는 등장하는 사람의 수를 한 손가락으로 꼽을 수

산수화 종이에 채색. 66.5×31cm. 10폭 병풍 중. 가회민화박물관

산수화의 구도

민화 특유의 성격이 잘 살아나 있는 작품일수록 나열형 구도나 대칭적 구도를 띤 작품이 많습니다. 대칭적인 구도는 가장 안정감 있는 구도로서 화가들이 가장 선호하는 구도였기 때문입니다.

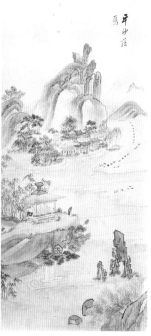

소상팔경도
종이에 채색. 각 70.5×30.5cm.
8폭 병풍 중. 가회민화박물관

있을 정도입니다. 경관이 뛰어난 산들은 신성스럽게 여겨 신앙의 대상이 되어 설화가 태어나고 그림으로도 많이 묘사되었습니다. 우리나라의 산수화는 중국의 산수화와는 달리 소박하고 간결하게 그려진 것이 특징입니다. 처음 중국에서 영향을 받았던 산수화는 형식에 따라 이상 세계를 그려 실제 우리나라 산수의 모습과는 차이가 있었습니다. 하지만 조선시대 후기 정선과 김홍도와 같은 화가들이 등장하면서, 주변에서 흔히 볼 수 있는 우리나라 자연의 개성을 살려 그린 산수화가 나타나기 시작하였습니다. 이것을 '진경산수화眞景山水畵'라고 부릅니다. 이 진경산수화를 그리는 기법은 민화에까지 그 영향이 크게 미쳤으며 때로는 정통 산수화와 구분이 쉽지 않을 정도로 민화에서도 산수화가 발전하였습니다.

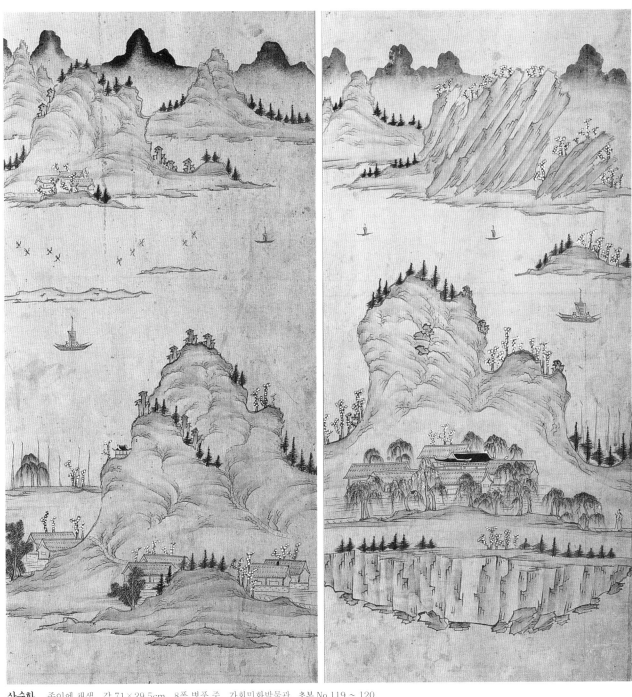

산수화　종이에 채색, 각 71×29.5cm, 8폭 병풍 중, 가회민화박물관, 초본 No.119 ~ 120

11) 사냥 그림 수렵도, 狩獵圖

수렵도는 험준한 산악과 절벽을 배경으로 하고, 몽고풍 옷을 입은 무사들이 사냥하는 장면을 그린 그림입니다. 대부분의 수렵도는 사냥을 하러 가는 모습, 짐승을 포획하는 모습 등 사냥하는 과정과 인물을 비교적 세밀하게 그렸습니다. 또 인물에 비해 산과 나무 등 주변 풍경은 외곽으로 비껴나가 있는데 이는 멀고 가까운 공간의 질서보다 화면을 아름답게 표현하고, 사냥하는 모습을 좀 더 자세하게 나타내고 싶었기 때문입니다.

수렵도는 주로 무사들이 모임을 갖는 공공장소를 장식하거나 집안을 장식하기 위한 병풍으로 사용했습니다. 때로는 사냥하러 나가는 사람에게 호연지기와 기대감을 갖게 해주고, 수렵도에 나오는 무인의 기질을 마음껏 발휘할 수 있을 것이라는 희망을 주기도 했습니다. 한편 민간에서는 재난과 잡귀를 물리치는 액막이의 용도로 그려져 단순히 사냥 그림이라기보다 호신호가護身護家의 주술적인 그림으로도 이용되었습니다.

천산대렵도

고려의 마지막 왕인 공민왕이 그린 것으로 전해지는 〈천산대렵도〉일부가 현재까지 전해지고 있는데, 이 그림에 등장하는 사람들은 모두 몽고인의 복장을 하고 있습니다. 그 이유는 공민왕 때는 몽고족의 침입으로 몽고의 영향을 많이 받았기 때문입니다.

수렵도에 등장하는 호랑이

수렵도에는 몽고복장의 사람에게 호랑이가 대항하는 장면 등에서 호랑이의 모습을 자주 볼 수 있는데, 여기서 호랑이는 우리 민족을 표현하는 상징으로 침략자에 당당히 맞서는 우리 겨레의 저항정신을 나타냈다고 합니다. 여기에서 비롯된 사냥그림이 민화로 정착하며 풍자적인 의미가 섞이게 된 것으로 추정합니다.

수렵도
종이에 채색, 각 77×37cm,
8폭 병풍 중, 가회민화박물관
초본 No.122

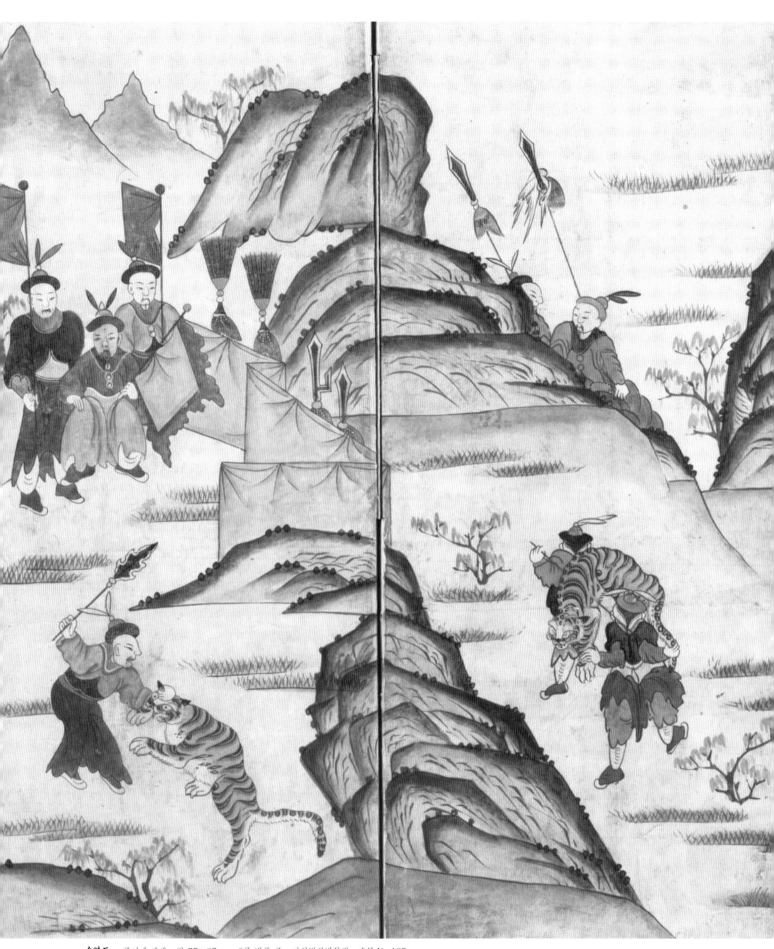

수렵도　종이에 채색, 각 77×37cm, 8폭 병풍 중, 가회민화박물관, 초본 No.125

12) 장생 그림 장생도, 長生圖

사람이 오래도록 살고 싶은 욕망은 예나 지금이나 다를 바 없습니다. 예로부터 건강하게 오래오래 살기를 바라는 마음은 천민이나 양반이나 똑같았습니다. 이러한 소망이 이루어지기를 바라면서 장수를 상징하는 열 가지 사물을 한 화면에 그린 것을 십장생도라 합니다. 불로장생의 상징인 열 가지는 해, 구름, 물, 돌(또는 달), 소나무, 대나무, 불로초, 거북, 학, 사슴이며 이들은 자연숭배의 대상이 되기도 했습니다. 이 밖에도 물고기나 천도복숭아 등이 포함되기도 합니다. 장생도는 새해 초에 집안에 걸어 복을 기원하는 그림인 세화歲畵로 사용하기도 했으며 회갑잔치를 장식하는 행사용 병풍으로 쓰기도 했습니다. 특히 소나무는 사시사철 푸르름을 간직할 뿐만 아니라

장생 그림과 신선사상

장생 그림은 대칭적인 구도로서 붉은 소나무와 아래쪽에 나란히 그려진 불로초가 화려하고 장식적인 느낌을 강하게 줍니다. 또한 민화 중에서 불로장생하는 신선의 존재를 믿고 산악을 숭배하는 '신선사상'과 가장 관련이 깊은 그림입니다.

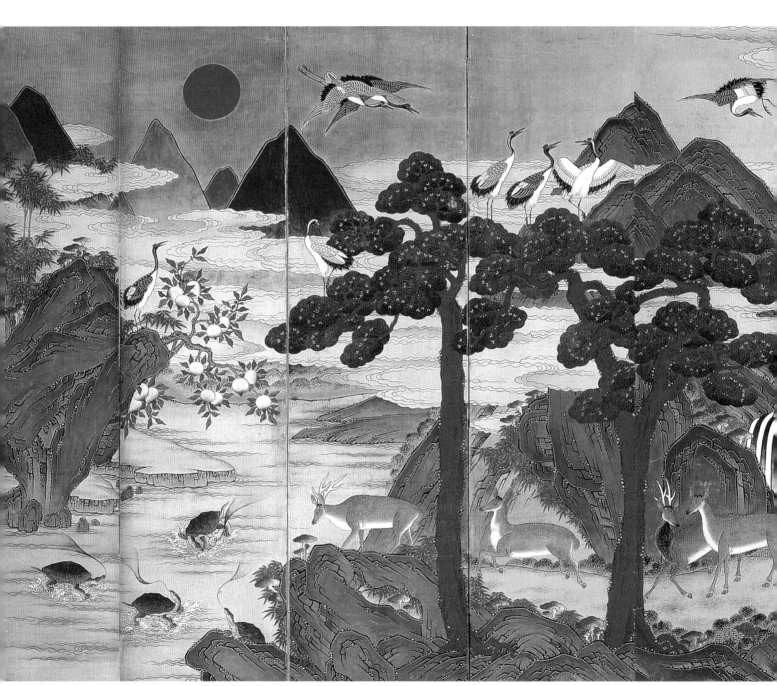

송수천년松樹千年이라 하여 장생의 의미를 담고 있는 소재입니다. 바위는 오랜 세월 변하지 않는 대상물로 여겨져 영원불멸의 상징이었으며 굳세고 의연하게 수천 년의 비바람을 견디는 모습이 군자의 풍모를 풍긴다 하여 민화에서 빠지지 않는 소재가 되었습니다. 학은 감상용의 정통회화와 민화 양쪽에서 자주 선택되는 소재로 두 가지 의미를 가지고 있습니다. 하나는 '학수천세鶴壽千歲'라는 말처럼 장수를 의미이며, 다른 하나는 벼슬이나 관직과 연관되어 입신출세를 의미합니다. 사슴의 뿔은 봄에 돋아나 자라서 굳었다가 떨어지고 이듬해 봄에 다시 돋아나기를 반복한다고 합니다. 그래서 장수, 재생, 영생을 상징하는 십장생의 소재가 되었습니다.

이와 같이 십장생도에 그려지는 대상들은 실제 생존기간과는 관계없이 상징적 수명에 따라 장생으로 여겨졌다고 할 수 있습니다. 그리고 십장생도에는 십장생에 포함되지 않은 사물들도, 장수, 재생, 영생과 같은 상징적 의미가 강한 소재라면 그림의 소재로 사용되었음을 알 수 있습니다.

십장생도 비단에 채색. 각 152.5×34.3cm. 국립고궁박물관

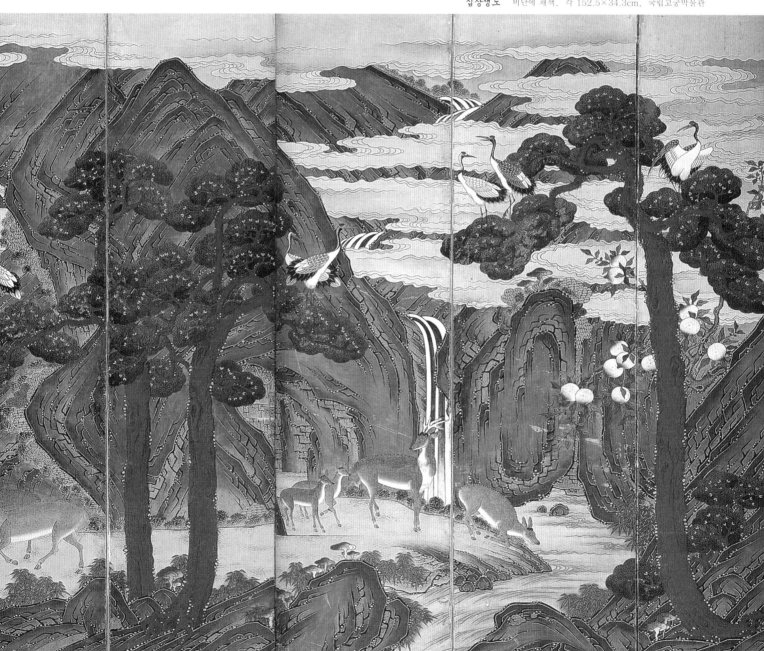

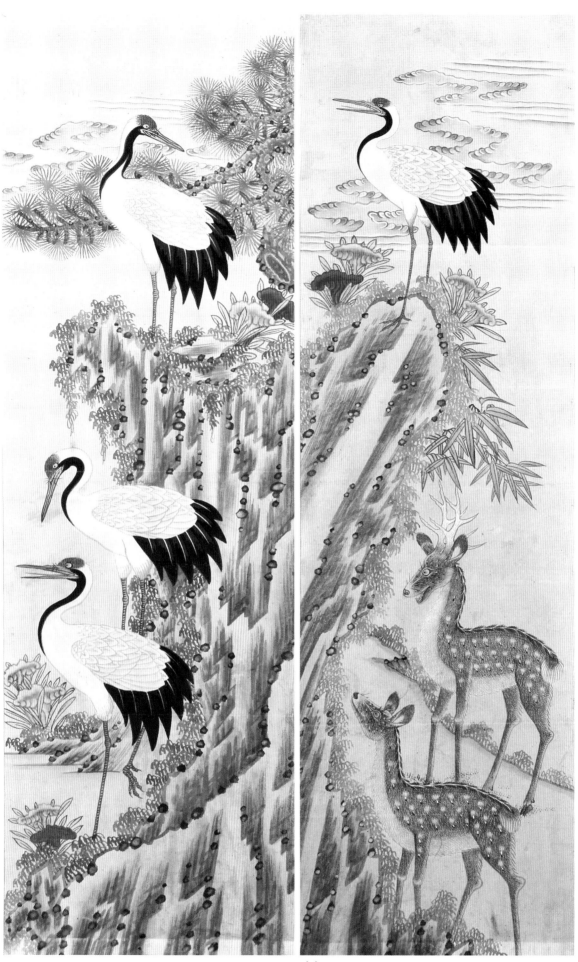

장생도 비단에 채색, 각 122×36cm, 10폭 병풍 중, 가회민화박물관

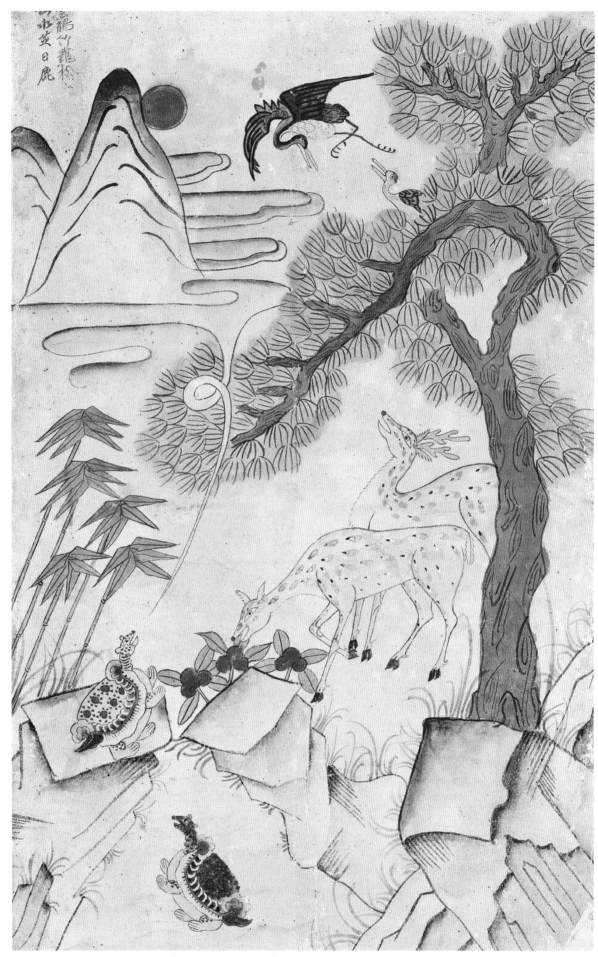

장생도 종이에 채색. 66.5×39cm. 8폭 병풍중. 가회민화박물관

13) 용 그림 운룡도, 雲龍圖

구름과 비를 몰고 다니는 용은 기린麒麟, 봉황鳳凰, 거북과 함께 예로부터 숭배의
대상이었습니다. 용은 동양에서는 성수聖獸로 비늘을 가진 동물 가운데 으뜸으로
여겨져 왔으며 고귀하고 신비로운 존재로 비유되어 왔습니다. 왕의 얼굴을 용안龍顔,
앉는 걸상을 용상龍床, 의복을 용포龍袍라 했던 것도 용이 사람과 국가를 보호하고
물을 다스리는 능력이 있다고 믿었기 때문입니다. 한편, 왕실이나 불교적인 내용의
그림이나 민간에서 기우제祈雨祭를 지낼 때 사용되던 용 그림은 격식에 따라 발톱의
수나 채색의 농도를 달리하여 그렸다고 합니다.

농사는 비가 내리지 않으면 지을 수가 없습니다. 따라서 농경사회에서의 용의 존재는
절대적이었습니다. 때문에 우리나라의 지명, 특히 하천에는 용龍자가 들어가는 곳이
많습니다.

용을 그린 그림, 운룡도

용은 비를 내린다하여 구름과 함께
자주 그려졌습니다.

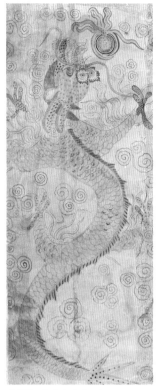

운룡도 종이에 채색. 각 93×38cm
가회민화박물관

기린 麒麟

실제 동물인 '기린'의 이름의 기원이
기도 한 '기린麒麟'은 중국의 전설 속
의 동물로 생김새는 사슴의 몸에 소
의 꼬리와 발굽을 가졌으며, 이마에는
한 개의 뿔이 달려 있습니다.

기린은 자애심이 가득하고 덕망이
높은 생물이라서 살아있는 것은 동
물은 물론 식물이라도 먹지 않고
벌레와 풀을 밟지 않고 걸으며 뿔
도 살갗으로 감싸져 있어 남을 해
칠 수 없도록 되어 있습니다. 기린
은 모든 동물 중에서도 으뜸으로
간주되었으며, 성인聖人이 태어날
때 그 전조로 나타난다고 합니다.

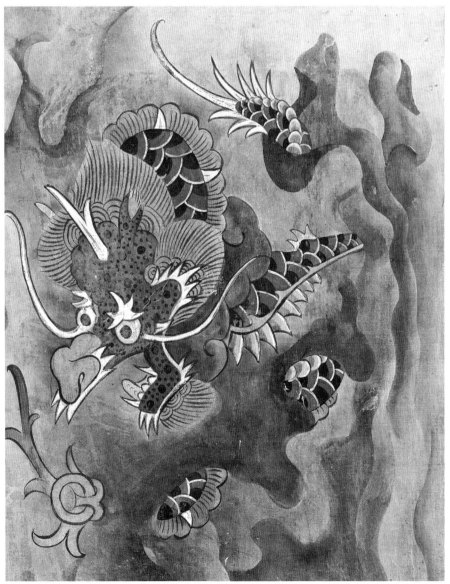

운룡도 종이에 채색. 52.6×46cm. 가회민화박물관. 초본 No.141

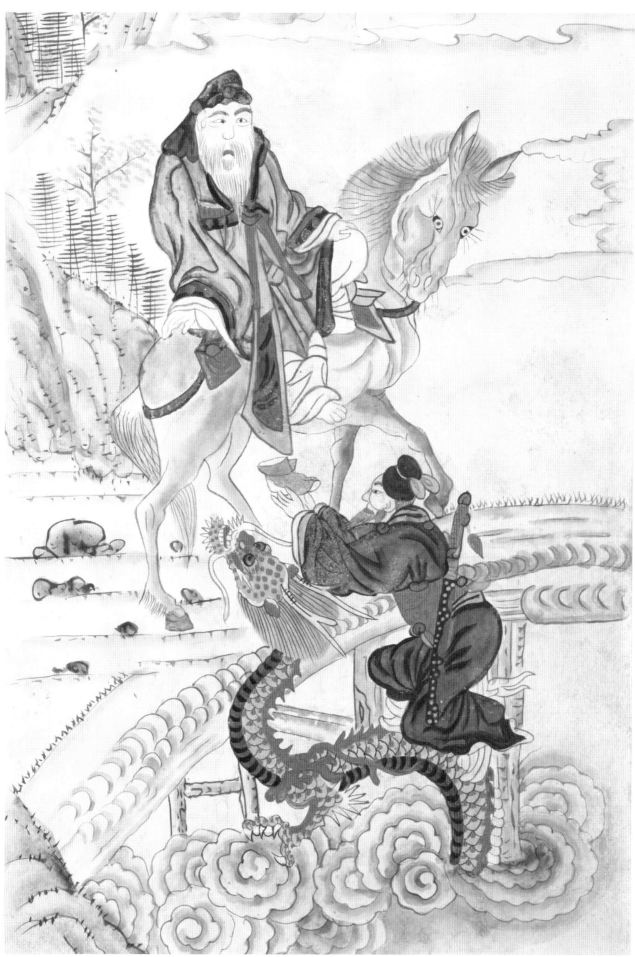

삼국지도에서 용 부분. 가회민화박물관

14) 신선 그림 신선도, 神仙圖

신선도는 불로장생不老長生 · 무병장수無病長壽 · 부귀영화富貴榮華 등 현세기복적現世祈福的인 염원을 기원하는 그림으로, 늙지 않고 오래 살며 마음대로 변화를 일으키는 초월적 존재인 신선들의 모습과 행적, 그와 관련된 전설과 설화를 묘사한 그림을 말합니다. 인물화에서 가장 오랜 역사를 지닌 분야 중의 하나로 처음에는 고대 고분의 벽화나 부장용품에 그려지기 시작했으나 점차 일상적으로 복을 기원하거나 감상하는 용도로 발전했습니다.

신선도는 도교의 영향을 받아 생겨난 그림입니다. 신선은 귀골貴骨의 노인으로 때로는 독신상으로 그려지기도 하지만 여러 명이 무리지어 있는 군선상群仙像으로 표현되는 경우도 많았습니다.

성현도聖賢圖와 고사인물도

역사 속의 인물을 그린 그림을 성현도聖賢圖라고 합니다. 민화에서는 재미있는 이야기들을 골라 병풍화로 꾸몄는데 주나라 문왕과 무왕 · 백이와 숙제 · 강태공 · 공자 · 허유와 소부 등이 많이 그려졌던 성현들이며 그밖에도 충신이나 열녀 · 효자 등이 많이 등장했습니다.

이는 상상 속의 신선이나 훌륭한 삶을 산 사람들의 이야기를 그려 삶의 교훈으로 삼고 그 모범을 본받고자 한 것입니다.

고사인물도 - 강태공

주나라 무왕은 함께 주나라를 크게 일으킬 인물을 찾고 있었습니다. 어느 날 웨이수이강渭水에서 낚시질을 하고 있는 사람을 만나게 되었는데 이야기를 하다 보니 보통사람이 아닌 인물이었습니다. 주 무왕은 크게 기뻐하며 선왕인 태공 때부터 바라던 바로 그 인물이라하여 태공망이라 하였으며 후에 낚시꾼을 비유적으로 이르는 말인 강태공도 이 태공망에서 유래하게 되었습니다.

고사인물도 - 허유와 소부

허유許由는 중국의 문왕이 재상의 자리를 맡아달라고 하자 영천潁川으로 돌아가 더러운 이야기를 들었다고 생각하여 자신의 귀를 냇물에 씻었다고 합니다. 이 소식을 들은 소부巢父는 그 냇물을 마실까 두려워하여 피했다는 이야기입니다.

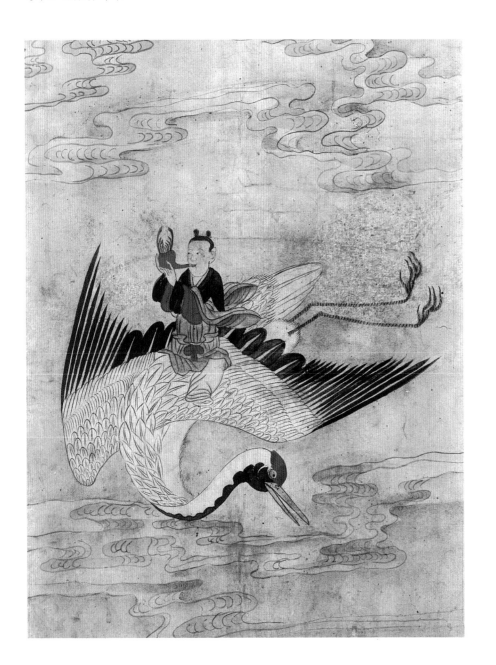

신선도
종이에 채색. 48×52cm. 개인 소장
초본 No.149

고사인물도(좌 : 강태공, 우 : 허유)　각 74.5×34.5cm,　8폭 병풍 중,　가회민화박물관

15) 채소와 과일 그림 소과도, 蔬果圖

소과도란 채소와 과실을 주 소재로 한 그림을 말합니다. 민화의 소과도 뿐아니라 다른 그림의 소재들이 상징하고 있는 의미나 표현법을 보면, 우리 민족에게는 언제 어디서나 행복하기를 바리는 구복사상과 잡귀와 부정한 것을 물리치는 벽사사상이 뿌리 깊게 자리 잡고 있어 삶의 어느 한 곳이라 할 것 없이 도처에 깔려 있었다는 것을 알 수 있습니다.

그렇기 때문에 민화는 회화적인 예술성보다는 실용성이 앞서는 생활용품이라 할 수 있습니다. 민화에 이처럼 상징성이 부여되어 있는 만큼 민화의 올바른 감상법은 그려진 대상이 상징하는 것과 내용이나 발상 등에 대한 올바른 이해와 그림이 담아내고 있는 화의畵意를 파악해서 음미하며 읽어내는 것입니다.

불로장생 · 자손번창과 부귀영화를 원하는 간절한 소망의 상징물로 채소와 풍성한 과일 등을 많이 그렸습니다. 과실류 중에는 동양의 전통 사상인 음양 사상을 담고 있는 것들이 있어 남성과 여성을 상징하는 경우가 있으며, 불교나 도교 사상을 나타내는 종교적인 것도 있고 혹은 설화나 전설의 내용을 담은 것도 있습니다.

민화에서 많이 다루어지는 소과로는 석류, 천도복숭아, 유자, 수박, 참외, 무, 배추, 호박, 가지, 포도, 불수과, 비파, 밤, 배, 감, 치자 등이 있습니다. 가지고추, 죽순, 석류 등은 남성의 상징으로 사용되고, 여성을 상징하는 것으로는 천도복숭아, 수박, 참외, 불수과, 불로초 등이 있습니다.

무속화나 산신도를 보면 남성의 상징물로 죽순이나 가지를 접시에 받쳐 든 동자가 산신의 뒤를 따라 나오는 경우가 있으며, 여성의 성징性徵이기도 한 유방은 탐스러운 모양의 천도복숭아나 석류, 수박 등으로 표현되었고, 불수감이나 불로초 등으로 여성의 생식기를 은유적으로 표현하기도 합니다.

민화에서 꽃과 새는 부부의 금슬을 상징하는 테 비해, 열매와 씨앗은 자손의 번창 또는 행운과 부를 상징합니다. 민화 속의 과일은 덩굴이나 가지에 매달리게 그리며, 많은 씨앗이 화면에 드러나게 그립니다.

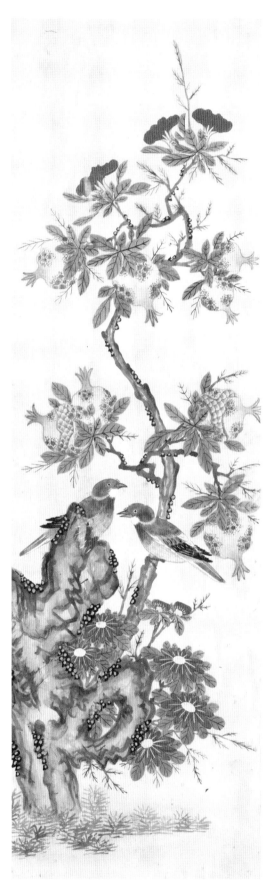

석류도 종이에 채색. 95.5×27.8cm. 10폭 병풍 중 부분.
가회민화박물관

48

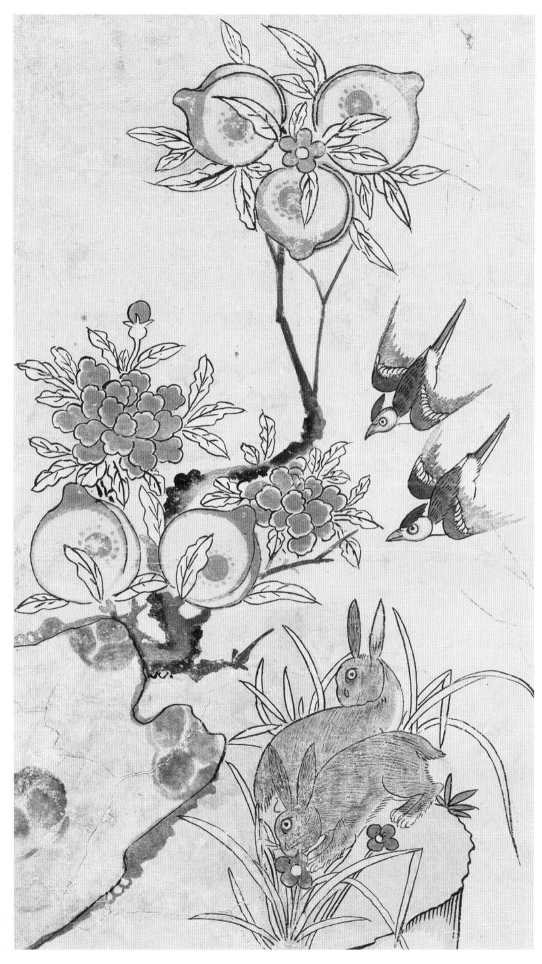

선도도
종이에 채색, 65×34cm,
가회민화박물관

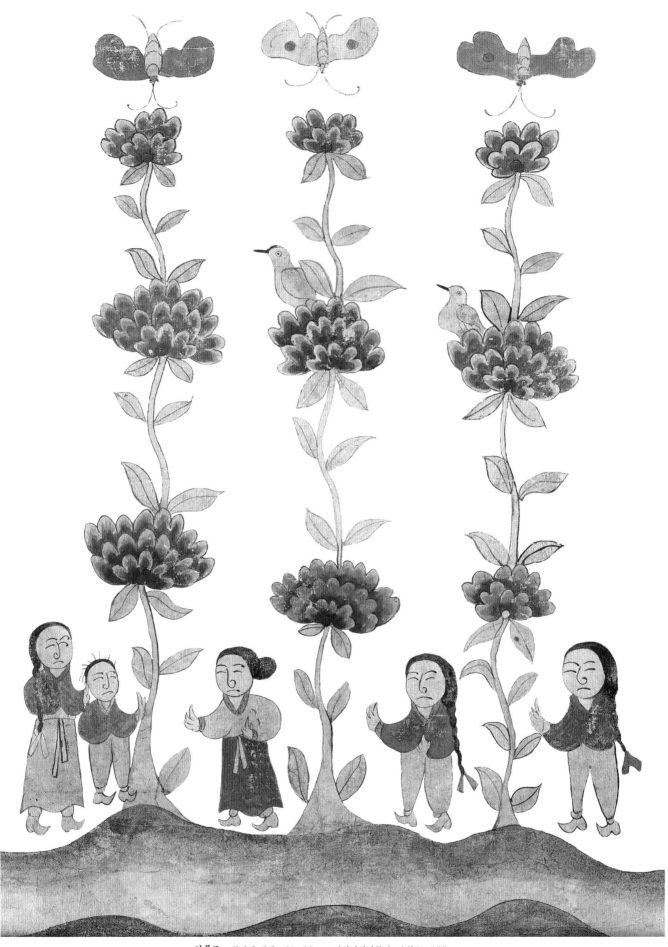

인물도 종이에 채색. 60×36cm. 가회민화박물관. 초본 No.155

제 2 장

우리 민화
그리기

1. 민화 미리보기

호작도 · 58

모란도 · 64

책거리 · 72

연화도 · 78

화훼도 · 84

화훼도 · 86

화접도 · 88

화조도 · 90

약리도 · 92

영모도 · 94

장생도 · 96

어해도 · 98

초충도 · 106

선도도 · 104

석류도 · 105

문자도 · 100

초충도 · 108

초충도 · 109

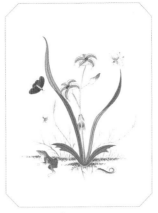

초충도 · 110

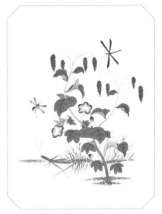

초충도 · 111

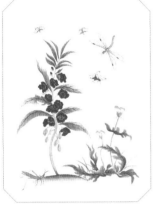

초충도 · 112

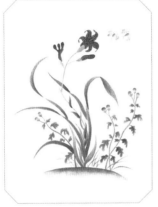

초충도 · 112

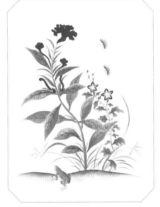

초충도 · 112

초충도 · 112

문자도(효) · 102

문자도(제) · 102

문자도(충) · 102

문자도(신) · 102

문자도(예) · 103

문자도(의) · 103

문자도(염) · 103

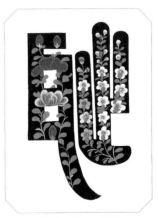

문자도(치) · 103

y

53

2. 민화의 재료

한국화는 채색 재료에 따라, 먹색의 효과를 활용하여 대상을 그려내는 수묵화水墨畵와 다양한 색채가 들어간 채색화彩色畵로 구분할 수 있으며, 민화 역시 마찬가지입니다. 채색화는 다시 채색의 짙고 옅음이나 먹색의 농도에 따라 담채화淡彩畵와 진채화眞彩畵로 세분하기도 합니다. 또한 그림의 바탕에 따라 종이에 그림을 그리는 경우는 지본수묵紙本水墨이라 하며, 비단에 그림을 그리는 경우 견본수묵絹本水墨이라고 합니다. 이처럼 민화를 포함하여 한국화를 구분할 때는 사용되는 재료에 의한 경우가 많습니다.

1) 종이

우리나라의 전통적인 종이 한지는 닥나무의 섬유질을 걸러서 종이를 만든 후, 도침搗砧이라는 두들김 과정을 거쳐서 완성됩니다. 신라시대부터 우리나라의 종이는 천하제일이라 하였으며, 고려시대의 고려지高麗紙도 중국에서 역대 군왕들의 초상화를 그리는데 사용될 만큼 명성이 높았다고 합니다. 민화에 사용되는 종이의 종류로는 순지와 장지가 대표적입니다.

2) 먹과 벼루

먹은 송진松津 그을음을 이용한 송연묵松燃墨과 오동나무 열매 그을음을 이용한 유연묵油燃墨이 있으며, 두 가지를 섞어 만든 유송묵油松墨이 있습니다. 근래에는 광물성 그을음을 사용하여 만들기도 합니다. 우리 나라의 유명한 먹 생산지로는 황해도 해주와 평안도 양덕이 있으며 오래된 먹일수록 향기가 좋다고 합니다.

벼루는 주로 돌이나 옥을 갈아서 만듭니다. 좋은 벼루는 물을 적당히 흡수하고, 바닥에 먹을 갈면 먹색이 차지고 끈끈하여 억세지거나 텁텁하지 않습니다. 중국의 단계연端溪硯이라는 단계석으로 만든 벼루가 제일 유명하며, 우리나라에서는 충청남도 보령의 남포 쑥돌벼루를 최고로 칩니다.

> ### 먹은 어떻게 만들어질까요?
> 먹은 그을음과 아교 그리고 향료를 배합하여 만들어 집니다. 그을음은 물건을 태우면 생기는 까만 탄소의 결정으로, 고대에는 소나무를 태운 그을음을 주로 사용하였으며, 중세에는 채종유菜種油를 태운 그을음도 사용하기 시작했습니다. 요즘은 인쇄잉크, 타이어, 천연가스나 석유를 태워 만들기도 합니다. 아교는 동물의 가죽이나 연골에 있는 단백질로 보통 '젤라틴' 이라고 부릅니다. 소의 뼈나 가죽은 시간이 지나면 찐득찐득해져 온수에 잘 녹고 접착력이 있으며 식으면 젤리처럼 뭉쳐집니다. 먹을 만들 때 그을음과 아교를 반죽하면 불쾌한 냄새가 나는데 이 냄새를 없애기 위해 향료를 넣습니다. 먹은 습도가 높은 곳에 보관하면 곰팡이가 생기고, 조그마한 충격에도 쉽게 깨질 수 있으므로 잘 보관해야 합니다.

3) 물감 - 석채와 분채, 한국화 물감 등

자연산 광물질로 만든 안료를 석채石彩라고 하고, 석채를 곱게 갈아놓은 안료를
분채粉彩라고 하는데, 이 안료들은 아교에 섞어 사용합니다. 석채는 자연
암석에서 채취하기 때문에 귀하고 입자가 굵으며 값이 비쌉니다. 또 쉽게는
한국화 물감이나 수채화 물감을 사용할 수도 있으며 최근에는 유화물감, 파스텔
등 재료의 구애를 받지 않는 작가들도 늘어나고 있습니다.

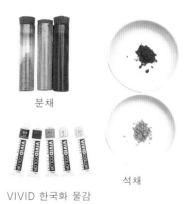

분채

석채

VIVID 한국화 물감

4) 아교

석채와 분채를 사용해 민화를 제작할 때 전통적인 접착제로 아교와 어교를
사용합니다. 아교는 동물의 가죽이나 뼈를 원료로 하여 오랜시간 동안 끓여 만든 것을
말하며, 어교는 물고기의 부레로 만든 것을 말합니다. 실온에서는 고체상태로 사용할
때는 녹여서 액체로 만들어 사용합니다. 최근에는 액체상태의 물아교를 구입해서 좀
더 편리하게 사용할 수 있습니다.

아교

물아교

5) 붓

붓은 동물의 털을 모아 묶어서 만드는데, 털의 종류에 따라 그 종류가 나뉘며 용도에 따라 털의 길이와 탄력을 가려서
사용합니다. 일반적으로 붓끝은 뾰족하고 가지런하며, 붓털이 모인 것은 둥글고 튼튼한 것이 그림 그리기에 좋습니다.
부드러우면서도 힘 있는 선을 그릴 때 대표적인 것은 뻣뻣한 족제비의 꼬리털에 부드러운 양털을 곁들인
황모붓黃毛筆입니다. 이 밖에도 새의 깃털, 염소수염, 쥐수염 등을 붓의 원료로 사용했으며 붓대로는 전주와 남원의 흰
대나무로 만든 설죽雪竹을 으뜸으로 꼽았다고 합니다. 민화에도 황모붓을 주로 사용하며 채색할 때는 손가락 굵기의 몽당한
양모붓을, 바탕을 칠할 때는 넓적한 평필을 사용합니다.

선필
황모붓으로 선을 그릴 때 주로 사용하는 붓이며 얇은 선을 그리거나
섬세한 부분을 표현할 때 사용합니다.

채색필
색을 칠할 때 사용하는 양모붓으로 선필에 비해 길이가 짧고 통통합니다.
붓이 부드럽고 하얗기 때문에 물감을 묻혔을 때 확인하기 편합니다.

바림붓
양모붓으로 채색필보다는 붓이 짧고 통통한 것이 특징입니다.
밝은 부분부터 어두운 부분까지 변화해 가는 농도를 표현할 때 사용합니다.

평필
평필은 아교포수를 하거나 넓은 면을 칠할 때 사용합니다.

3. 민화의 기법

민화는 다양한 소재만큼 표현기법 또한 다양하게 사용되었습니다. 물론 대부분의 민화는 붓으로 그리는 모필화 毛筆畵로 표현되었지만 현재 남아있는 민화 중에 독특한 표현 기법이 사용된 것도 많습니다.

1) 모필화 毛筆畵

모필화는 보통 우리가 아는 붓으로 그린 그림입니다.

2) 혁필화 革筆畵

혁필화는 가죽에 물감을 묻혀 그린 것으로 글자 그림에 주로 사용되었습니다.

3) 낙화 烙畵

낙화는 종이나 목판, 가죽, 비단과 같은 평면에 그림이나 글씨 또는 문양을 뜨거운 인두로 그리는 기법입니다. 요즘은 주로 관광지 등에서 판매하는 기념품을 통해 그 모습을 볼 수 있기도 합니다.

낙화기법은 세밀한 표현이 가능하여 화조도나 산수도에 주로 사용되었습니다.

4) 비백 飛白

마치 비로 쓴 것처럼 붓끝이 잘게 갈라져 그리는 기법입니다. 산수도 속 바다의 거친 물결이나 제주도 문 자도의 무늬 등을 표현할 때 사용되 었습니다.

5) 지두화 指頭畵

손가락을 한자로 '지두' 라고 하는데 말 그대로 손가락으로 그린 그림을 가리킵니다. 주로 매화나 포도 같은 그림에 사용되었습니다.

6) 실뽑이

실에 물감을 적셔 그리는 기법입니다. 먹을 적신 실을 원하는 모양대로 올리고 다시 종이를 덮어 무거운 것으로 눌러 실을 잡아 빼는 방법으로 산봉오리 모양을 표현할 때 사용했습니다.

7) 연리문 練理紋

연리문은 물에다 먹물을 퍼뜨려서 떠내는 기법으로 서양의 마블링 기법과 유사합니다.

8) 인화문 印花紋

도장 찍듯 같은 무늬를 반복하여 나타내고자 할 때 사용하였습니다. 주로 나무, 감자, 고구마 같이 단단한 것으로 꽃이나 소나무 잎 등의 모양을 만들어 사용하였습니다.

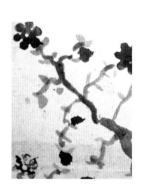

9) 판화 版畵

주로 문자도에 사용했으며 나무에 조각하여 하나의 판으로 여러 개의 그림을 찍어낼 수 있는 기법입니다.

4. 아교포수 阿膠泡水

한지는 양지에 비해 많은 양의 물을 흡수합니다. 닥섬유의 셀룰로오스가 서로 엉겨있는 사이사이에 물의 수소결합이 더 많이 일어나는 구조로 되어 있기 때문인데 한지가 질긴 이유도 화학적처리가 아닌 섬유들이 결합되어 있기 때문이죠. 한지에 물이 쉽게 흡수되고 번지니까 그림을 그리기 위해서 일종의 코팅작업이 필요한데 바로 아교수를 바르는 작업입니다. 아교와 명반을 일정비율로 물과 섞어 한지 위에 칠하는데 이 작업을 '아교포수'라고 합니다. 한지는 아교포수 전후로 시각적으로는 큰 차이가 없지만 물감을 칠해보면 번지지 않고 물감의 발색이 더 좋아집니다.

1) 아교수 만들기 알아교는 물에 불려 중탕한 후 사용합니다(물아교는 물에 타서 바로 쓸 수 있습니다).

빈 유리병에 알아교와 물을 계량하여 넣고 4~5시간 충분히 불립니다.
※ 아교 4g(약 2티스푼)에 물 200cc비율

아교의 부피가 커지고 젤리처럼 변하면 70~80℃의 따뜻한 물을 담은 큰 그릇에 아교를 불린 유리병을 넣고 저어서 녹입니다.

아교가 다 식으면 명반 2~3g섞어 '아교반수액'을 만들어 줍니다.

2) 아교포수 하기 일반적으로 1회 포수하는데, 종이에 따라 2~3회 할 수도 있습니다.
(여러 번 포수할 때는 종이가 완전히 마른 후 진행합니다.)

차갑게 식은 아교반수액을 준비하고 먹으로 본을 뜬 순지를 모포 위에 앞면이 위로 향하도록 펴놓습니다.

평필에 아교반수액을 묻히는데 붓을 들었을 때 아교수가 바닥으로 떨어지지 않을 정도로 적시면 됩니다.

순지에 전체적으로 고르게 아교반수액을 칠하고 눕혀놓은 상태에서 반나절 이상 완전히 말립니다.

> **TIP** 포수가 적정한지 확인하는 방법은 포수를 한 종이 위에 분무기로 살짝 분사해보거나 붓끝에 물을 묻혀 살짝 튕겨보세요.
> 이때 종이 표면에 물방울이 고이지 않고 바로 흡수가 된다면 약하게 된 것이므로 한 번 더 발라줍니다.
> 반면 과하면 코팅된 것처럼 반짝거려 채색이 힘드므로 주의하세요.

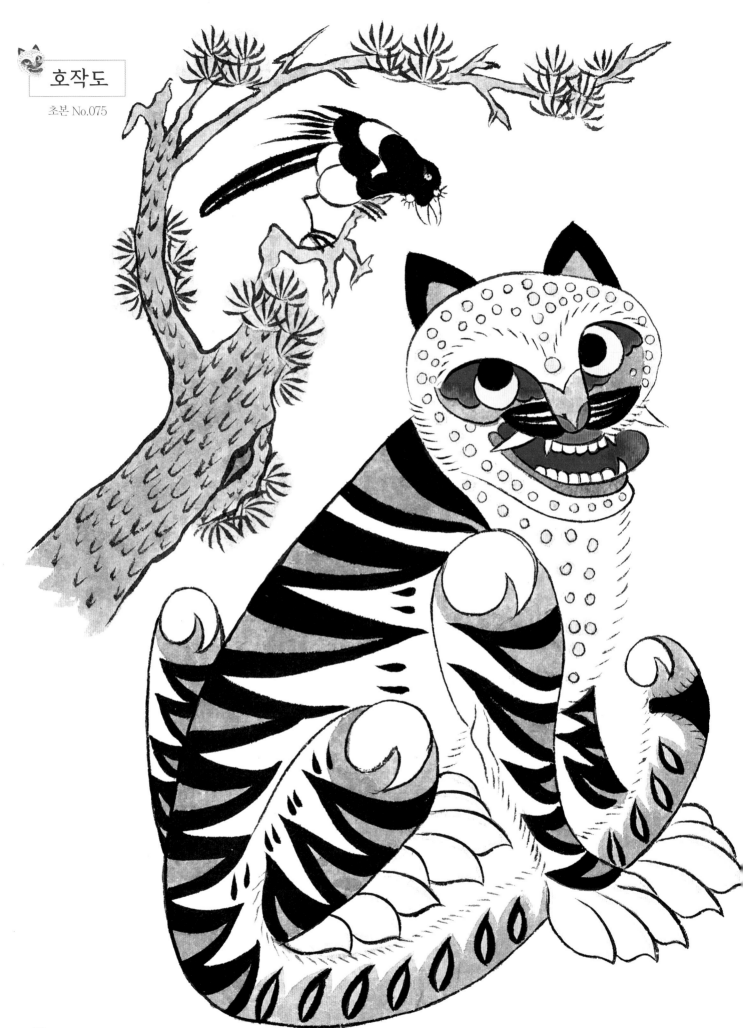

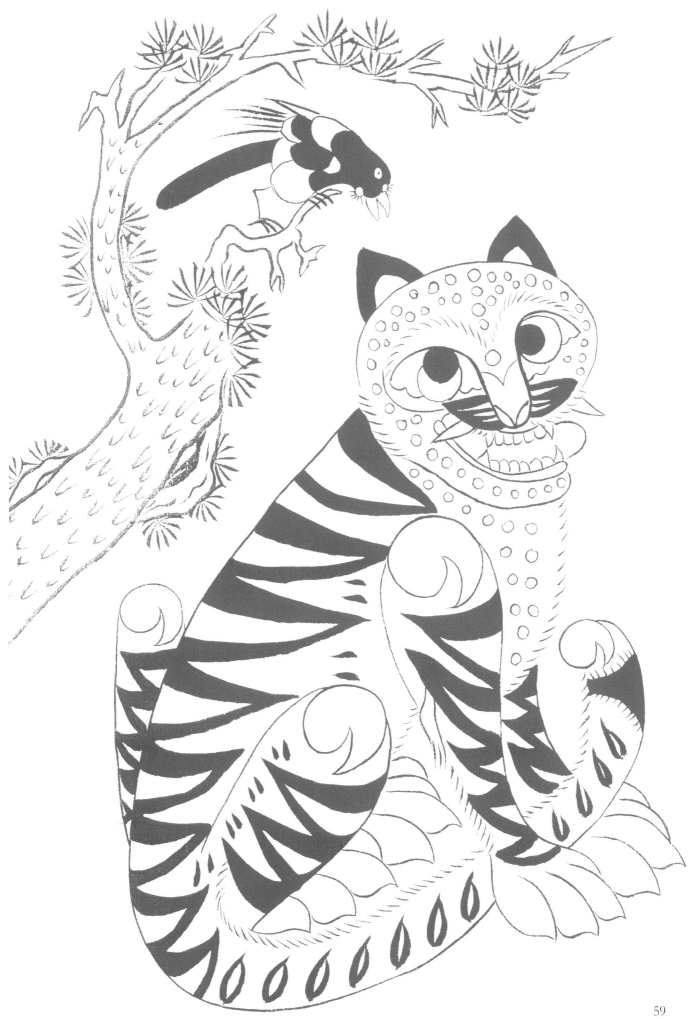

59

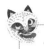
실기과정 : 호작도

민화 그리기의 첫 번째 순서는 초본 내기입니다. 민화는 똑같은 그림이 여러 장 있는 경우가 많은데, 이것은 맨 처음 그린 밑그림을 계속 사용했기 때문입니다. 이 밑그림을 초본이라고 하는데 화가는 잘 그려진 밑그림을 계속 사용하면서 민화를 그리는 시간을 더 줄이고 좀더 편하게 그림을 그릴 수 있었습니다.

1. 초본내기

초본 위에 순지를 덮고 초본을 따라서 그립니다. 솔잎은 밖에서 안으로 당기듯 표현하는데 한 덩이가 부채꼴 모양이 되는 것을 염두에 두고 아랫부분이 적당하게 겹치도록 합니다. 나무껍질과 꼬리 부분의 굵은 문양은 붓을 살짝 눕히면 굵게 표현할 수 있습니다. 실수할 경우 수정이 힘들기 때문에 선 연습을 미리 충분히 하는 게 좋습니다.

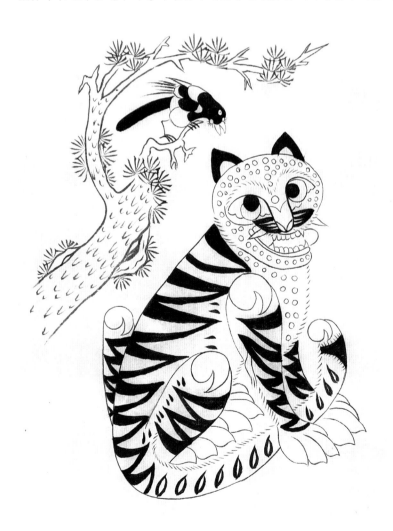

2. 아교포수
초본이 완성되면 57쪽을 참고하여 아교포수를 하고 완전히 말립니다.

3. 채색하기

(1) 호분(흰색) 칠하기

호랑이의 눈썹, 이빨, 발, 까치 몸통과 입 근처 동그란 부분을 호분으로 칠합니다.
너무 두껍게 칠해지지 않도록 농도를 조절합니다.

(2) 소나무와 까치, 호랑이 눈 칠하기

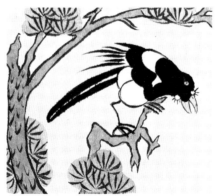

소나무 잎은 군청+녹청에 먹을 약간 섞어 둥그스름하게 칠해주고 소나무 가지와 까치 입은 대자에 먹을 섞어 가볍게
칠합니다. 까치 눈을 황으로 칠하고 꼬리 부분(○)은 호분으로 선명하게 그려줍니다.

호랑이 눈의 노란 부분은
황에 호분+주홍을 조금 섞어서 칠하고
붉은 부분은 황주로 채색합니다.

(3) 기본 채색을 마친 상태

호랑이 몸의 무늬는
먹으로 옅게
칠합니다.

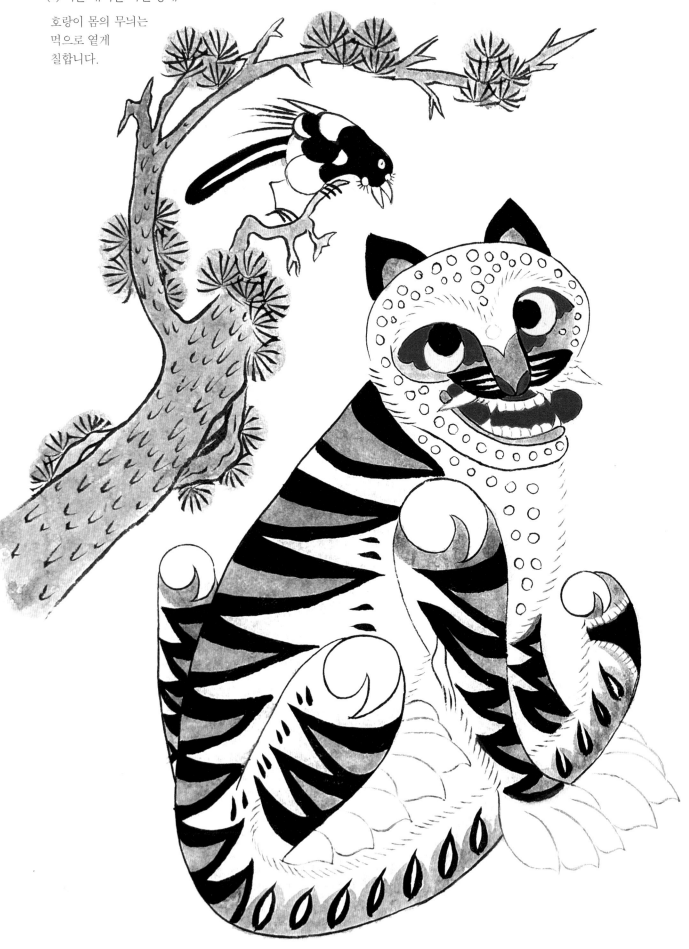

4. 바림하기와 마무리 (바림 설명 67쪽 참고)

눈, 입 안 바림 : 눈과 입은 적이나 양홍에 먹을 조금 섞어 어두운 빨간색을 만든 후 바림하여 깊이감을 줍니다. 눈 바림이 잘
되면 입체감으로 눈동자가 움직이는듯한 느낌을 줄 수 있습니다.
그 다음으로 입 안까지 바림했으면 호분에 황토와 주홍을 조금 섞어 연한 살구색 느낌을 만든 다음 얼굴의 둥근 무늬를 칠합니다.

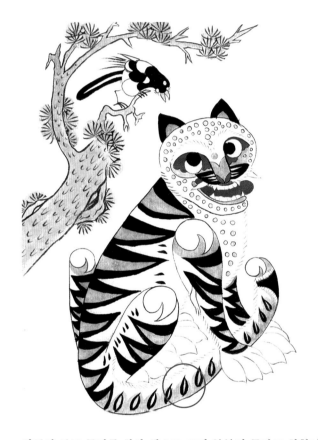

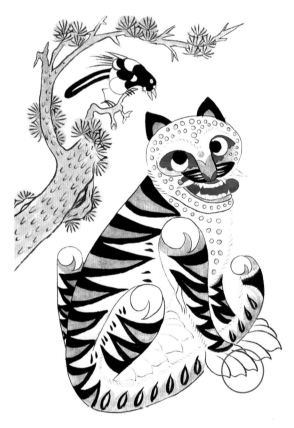

얼굴의 둥근 무늬를 칠한 색으로 꼬리 부분의 무늬도 칠합니다.

발의 흰 부분에 먹선을 그려주고 호분을 칠해서 먹선이
조금 흐려진 부분에 연한 먹으로 덧선을 그려서
완성합니다(58쪽 참고).

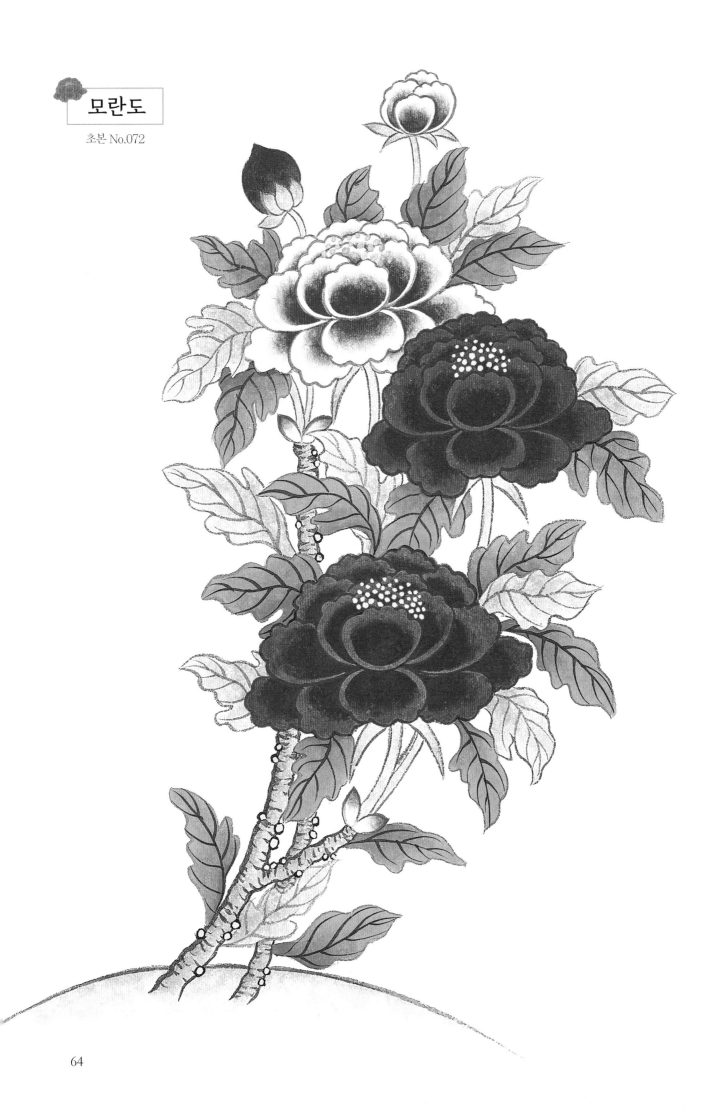

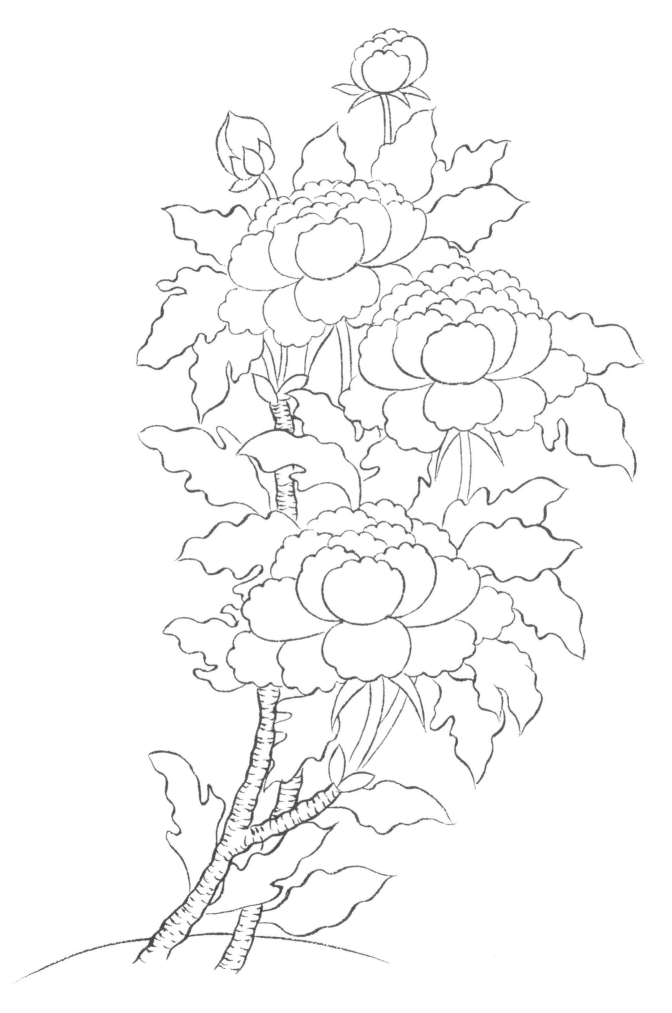

 # 실기과정 : 모란도

모란은 풍성하고 자태가 화려하여 부귀와 행복을 상징합니다. 한 나라에서 으뜸을 차지할 만큼 완벽하게 아름다운 꽃이라하여 국색천향國色天香이라는 말도 있습니다. 부귀영화를 누리라는 축원의 뜻이 있어 혼례식나 회갑연에 많이 사용되기도 합니다. 모란도를 그리면서 바림을 충분히 연습하시면 좋습니다.

1. 초본 내기

적당한 크기로 자른 순지 아래에 모란도 본을 대고 선필로 도안을 따라 그려줍니다.
초본을 낼 때는 그림의 특징에 따라 속도나 압력을 조절하면서 작업합니다.

2. 아교포수

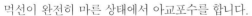

먹선이 완전히 마른 상태에서 아교포수를 합니다.

3. 채색하기

(1) 모란 채색하기

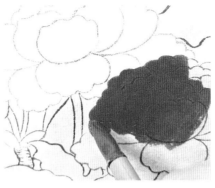
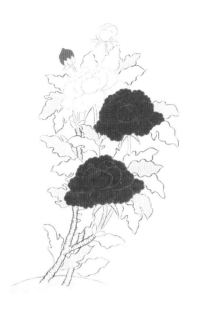

백모란에는 먹선이 살짝 비치는 농도로 호분(흰색)을 칠합니다.

홍모란의 밑색으로 주홍에 황과 호분을 조금 섞어 칠합니다. 안쪽에서 시작하여 바깥쪽으로 칠해나갑니다.
밑색 채색단계에서 물감의 농도가 너무 진하면 바림할 때 얼룩 지는 경우가 있으니 농도를 잘 조절하여 칠합니다.

(2) 잎 채색하기

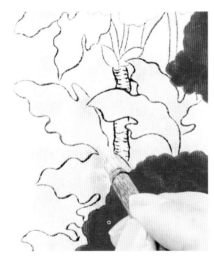
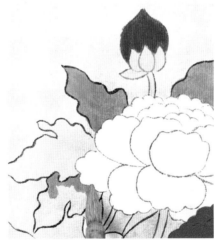

황토에 호분과 먹을 조금 섞은 후, 농도를 조절하며 가볍게 황토색 잎을 칠하고 나서 초록색 부분도 녹청에 황과 호분을 조금 넣어 칠합니다.

바림하기

바림은 그라데이션(gradation)의 우리말로 색깔을 한쪽은 짙고 다른 쪽으로 갈수록 차츰 엷게 표현하는 경우 '바림한다'라고 합니다.
바림할 때는 붓에 바림할 색을 묻혀 바림 할 부분에 조금 적은 면적으로 칠해준 뒤 깨끗한 바림붓으로 살살 퍼지게 합니다. 경우에 따라 바림하고 마른 뒤 그 위에 또 한 번 바림하는 식으로 2~3번 바림해도 좋습니다.
바림붓은 깨끗한 물을 묻혀야 하므로 깨끗한 물통을 따로 준비하는 것도 중요합니다.

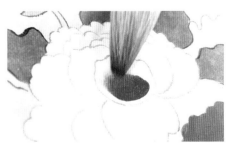

바림색을 꽃잎 면적 보다 적게 칠하고
바림을 시작하는 모습

(3) 나뭇가지를 제외한 꽃과 잎 부분에
 채색을 마친 상태

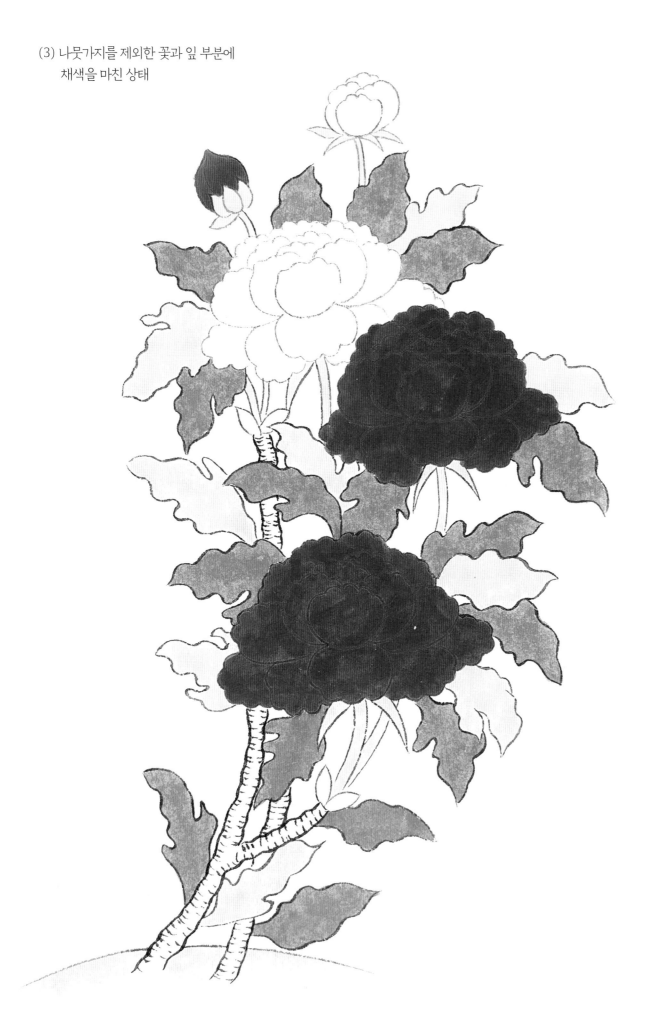

(4) 나뭇가지 채색하기

대자＋황토에 먹을 조금 섞어
색을 만듭니다.

만든 색을 가벼운 느낌으로 맑게 전체 나뭇가지에 채색합니다.

4. 바림하기

(1) 백모란 바림하기

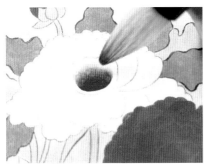 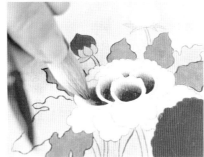 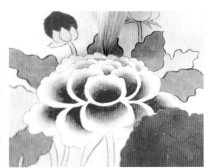

호분을 칠해 놓은 흰 모란을 홍매색으로 바림합니다. 홍매색이 마르기 전에 자연스럽게 색이 퍼지도록 바림합니다.
붓을 티슈에 눌러 찍어서 물기를 조절하면서 바림합니다.

(2) 꽃봉오리와 순 바림하기

작은 꽃봉오리들을
바림합니다.

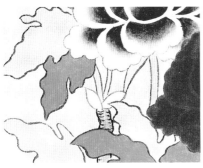 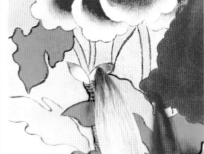 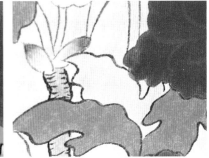

(2) 홍모란 바림하기

주황으로 밑색이 칠해진 홍모란에
적색으로 바림을 합니다.
먼저 꽃잎의 가운데를 양홍이나 적색으로
칠하고 바림해줍니다.

먹을 아주 조금 넣어서 바림을
하게되면 입체감 있고 깊이 있는
꽃잎 표현이 가능합니다.

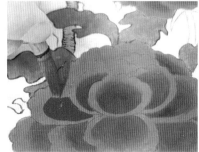
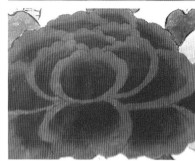

꽃잎 가운데부터 적을 칠하고 바림해주는
순서를 반복해가며 꽃잎 모두를
바림합니다.

(3) 황토색 잎 바림하기

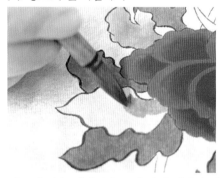
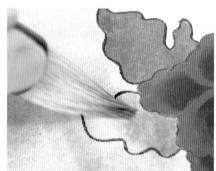

황토색 잎은 대자색을 묽게 하여 가볍게 바림합니다.

(4) 초록색 잎 바림하기

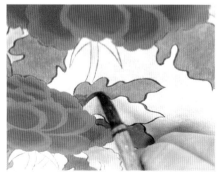
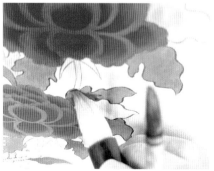
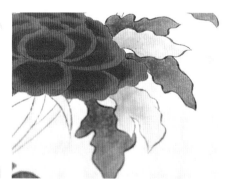

밑색이 칠해진 잎에 녹청에 먹을 조금 섞은 색으로 자연스럽게 바림합니다.

(5) 나무줄기 바림하기

대자색에 먹을 조금 섞어서 밑색을 칠해 놓은 나무줄기를 바림합니다.

5. 선필로 잎맥 그리기

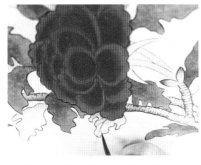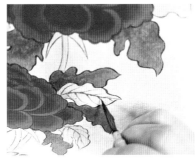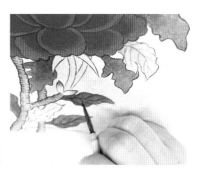

누런 잎은 대자에 먹을 넣어 잎맥을 그립니다. 녹색 잎에는 먹으로 잎맥을 그립니다.

6. 태점 찍기

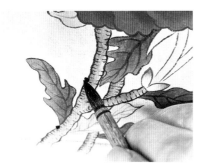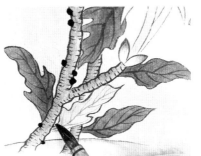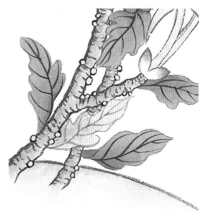

조금 몽당한 붓에 먹을 묻혀 떨어트리듯이 찍어 줍니다. 안전히
마르면 농도를 진하게 만든 백록색을 먹 위에 다시 찍어 줍니다.

태점을 완성한 모습

7. 꽃술 찍기

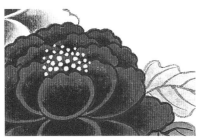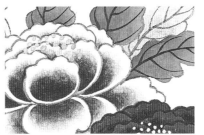

황에 호분을 조금 섞은 후 꽃 위에 꽃술을 찍고 완성합니다(64쪽 참고).

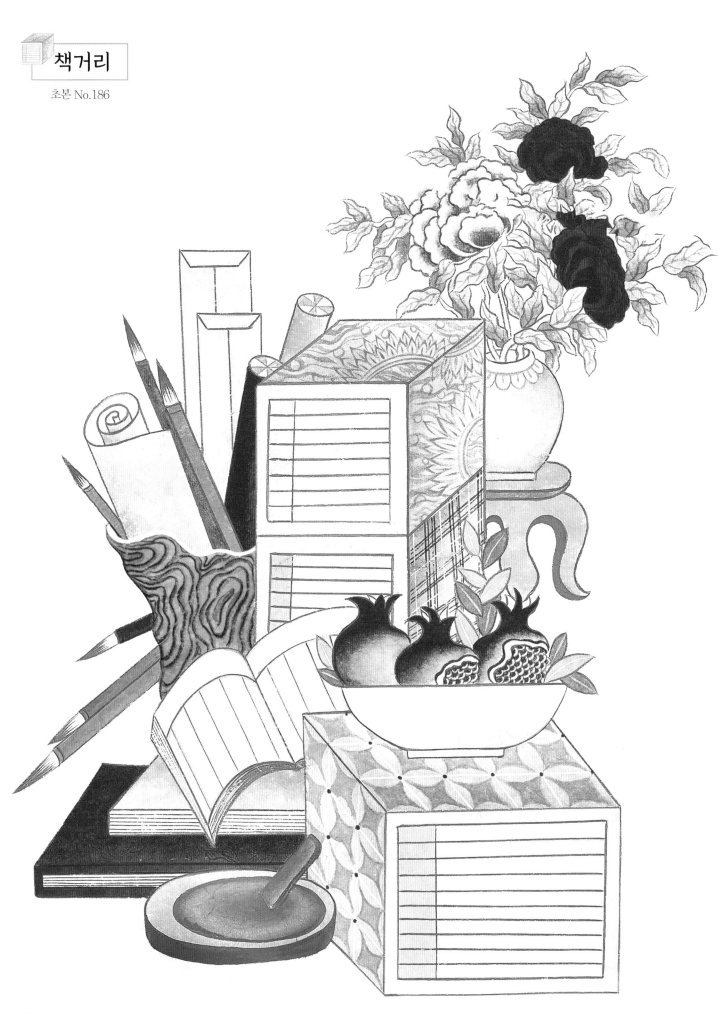

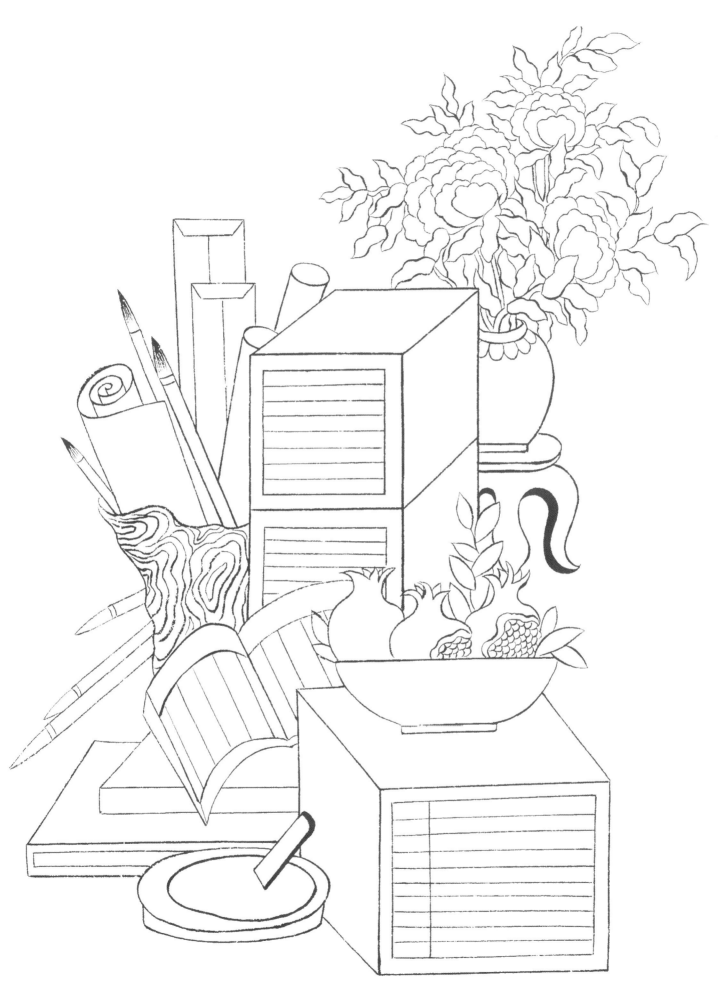

 # 실기과정 : 책거리

책거리는 문방사우도文房四友圖, 책탁문방도冊卓文房圖, 기명화器皿畵, 기용도器用圖, 문방도文房圖, 책가도冊架圖등으로 불리는 그림들의 순우리말입니다. 다른 민화와는 달리 입체적인 느낌으로 사물을 표현하고 있는데 가까운 것을 크게 먼 것은 작게 그리는 원근법과는 달리 뒤쪽으로 갈수록 넓어지는 역원근법으로 그리거나 특정한 시점 없이 다시점多視點방식으로 그려진 그림이 많습니다.

1. 본뜨기와 아교포수

2. 채색하기

(1) 호분 칠하기

호분을 조금 가벼운 느낌으로 채색하고 완전히 마르면 한 번 더 칠합니다.

(2) 책함과 봉투 칠하기

말린 종이와 책은 호분에 황토＋대자를 조금 넣어 채색하고
책함과 봉투는 황＋호분에 주황을 조금 넣어 밑색을 칠해 줍니다.

책가도 선긋기

책함의 선들은 자를 대고 볼펜을 지렛대로 삼아 붓을 함께 잡고 그려 줍니다.
연습 종이에 여러 번 연습해 본 후 그리는 게 좋습니다. 먹의 농도도 확인하고 선을 그어주세요.

(3) 나머지 각 부분 채색하기

책함과 석류잎은 백록에 호분, 황토를 아주 조금 넣어 밑색을 칠합니다.

호분에 군백색을 섞어
큰 편지봉투를 칠합니다.

대자에 황토, 먹을 넣어 붓통을 칠하고
황토에 호분과 대자를 조금 넣어 꽃병받침을 칠합니다.

황토에 호분을 섞어 모란잎을 칠하고
주홍으로 모란 밑색을 칠합니다.

책과 붓, 두루마리 하나를 주홍으로 칠합니다.
나머지 붓들은 군청, 대자, 녹청 등으로 칠합니다.

호분에 먹을 섞어 벼루 밑색을 칠하고 청녹색에 호분을 조금 섞은 색으로
석류의 짙은 잎을 칠합니다.

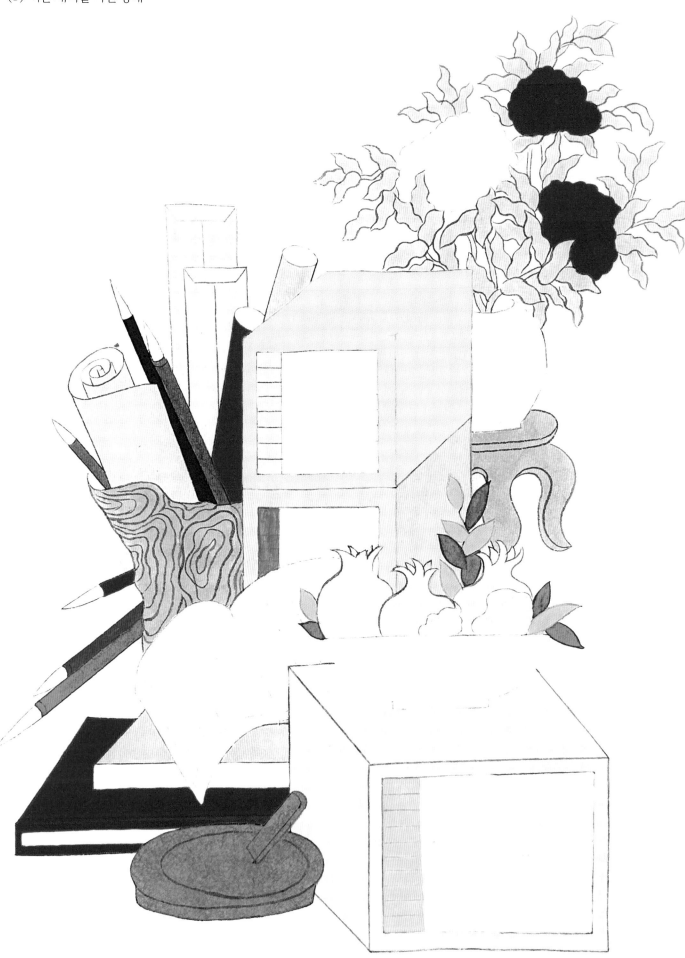

3. 바림하기

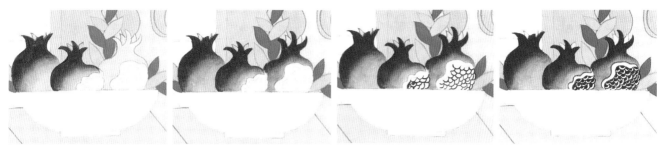

양홍으로 석류를 바림하고 석류알의 선을 그린 다음 석류알을 채색합니다.

대자에 먹을 조금 섞어
붓통과 붓 등을
바림합니다.

백녹색 책함은 청록과 먹을 섞은 색으로 바림을 하고
노랑 책함은 황주에 대자를 섞은 색으로 자연스럽게
바림합니다.

대자+황토에 먹을 섞어 책을
펼친 부분에 살짝 바림하여
입체감을 줍니다.

4. 마무리 채색과 문양그리기

전체적으로 바림작업이 끝났으면 책함에 문양을 그려줍니다.
먹으로 완성 선을 그어주고 흰 선도 그어순 다음 양홍으로 점을 찍어 줍니다.

붓의 끝부분은 붓털치기를 해주고 나머지 부분 전체에 먹선을 그립니다.
붓통에는 하얀선을 그어줍니다.

석류 그릇도 대자+황토에 먹을 섞어 살짝 바림하고
완성합니다(72쪽 참고).

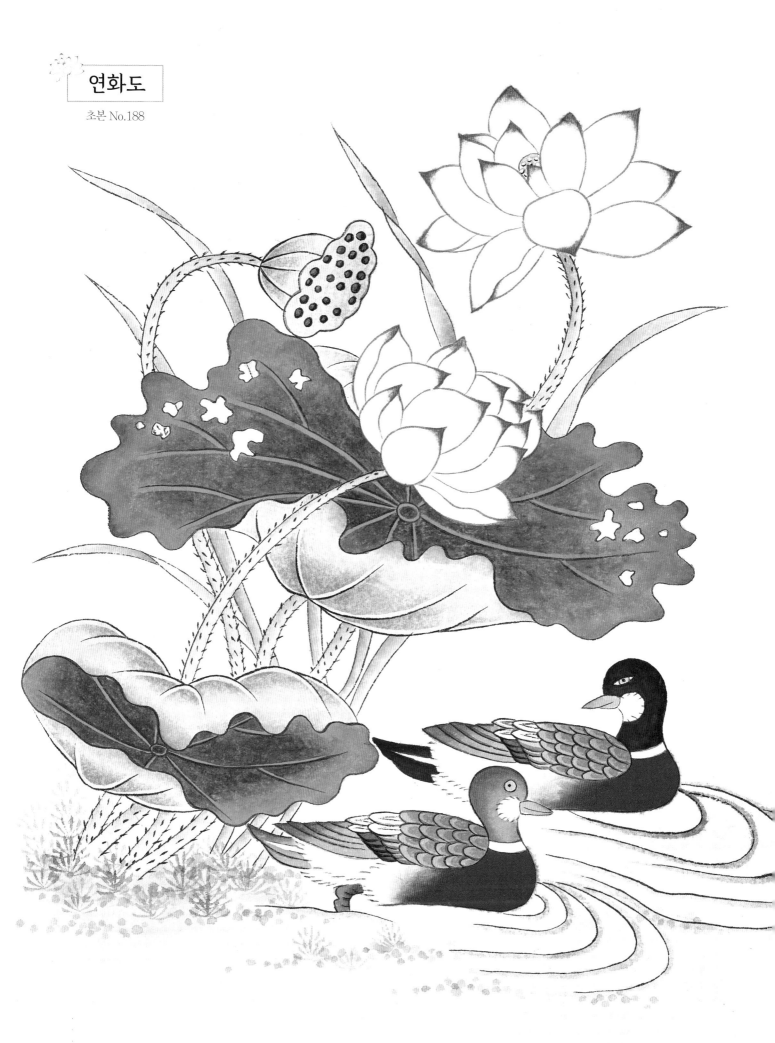

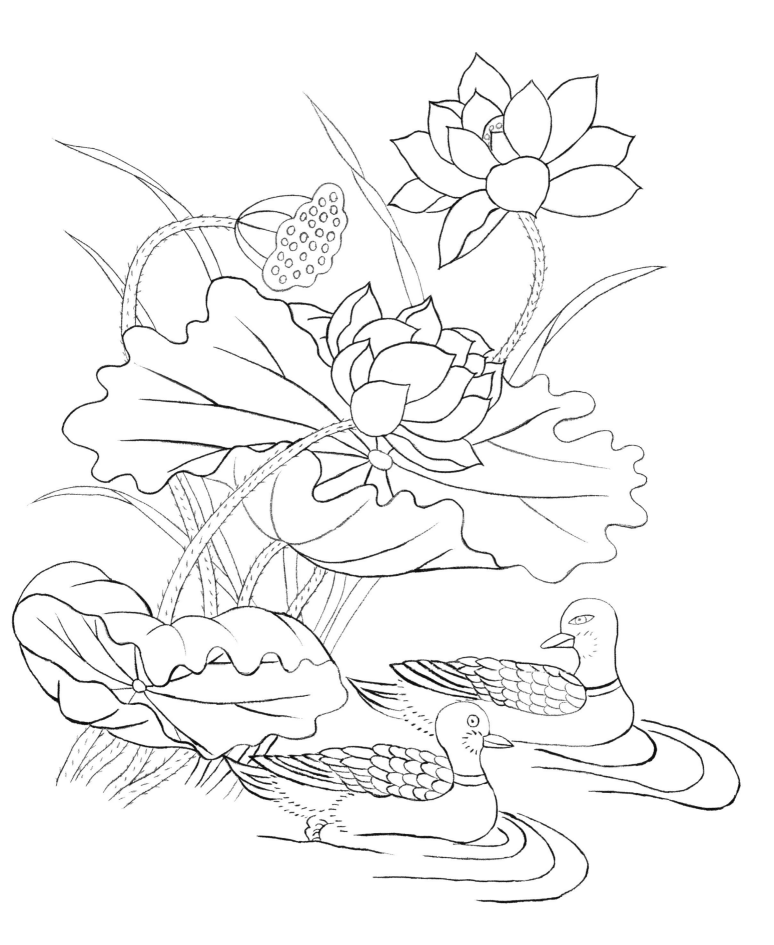

실기과정 : 연화도

연화와 원앙은 귀한 자녀를 얻어 화목함이 가득하라는 의미가 있습니다. 연꽃을 표현할 때 실제 연을 찾아보는 것이 도움이 됩니다. 연잎과 연화가 어떻게 개화하는지, 또 잎의 모양이 어떤지를 알아보면 더 풍부한 표현을 할 수 있습니다. 넓은 연잎의 바림에 주의하세요.

1. 본뜨기 후 아교포수

2. 채색하기

(1) 물가 칠하기

군청+녹청에 먹을 조금 섞어 묽은 농도로 하여 가벼운 느낌으로 전체 물가를 채색하고 바림합니다.

(2) 연꽃, 연잎과 줄기 채색하기

호분으로 연꽃을 칠하고(가볍게 두 번 하는 것이 좋습니다) 황토에 소량의 먹을 섞어 연밥과 잎의 아랫부분을 채색합니다.

누런 잎색을 좀 더 묽게하여 줄기와 풀을 채색합니다.

(3) 원앙 채색하기

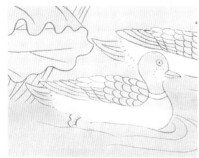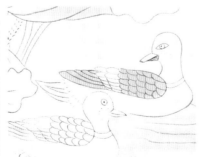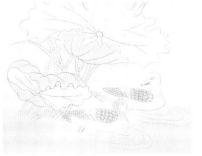

원앙에 호분으로 채색합니다.

대자+황토에 호분을 섞어서 원앙 날개와 꼬리 뒷부분 밑색을 칠합니다. 암놈 머리와 꼬리 부분에도 같은 색으로 밑색을 칠합니다.

80

(3) 연꽃, 물가와 연잎, 원앙을 채색한 상태

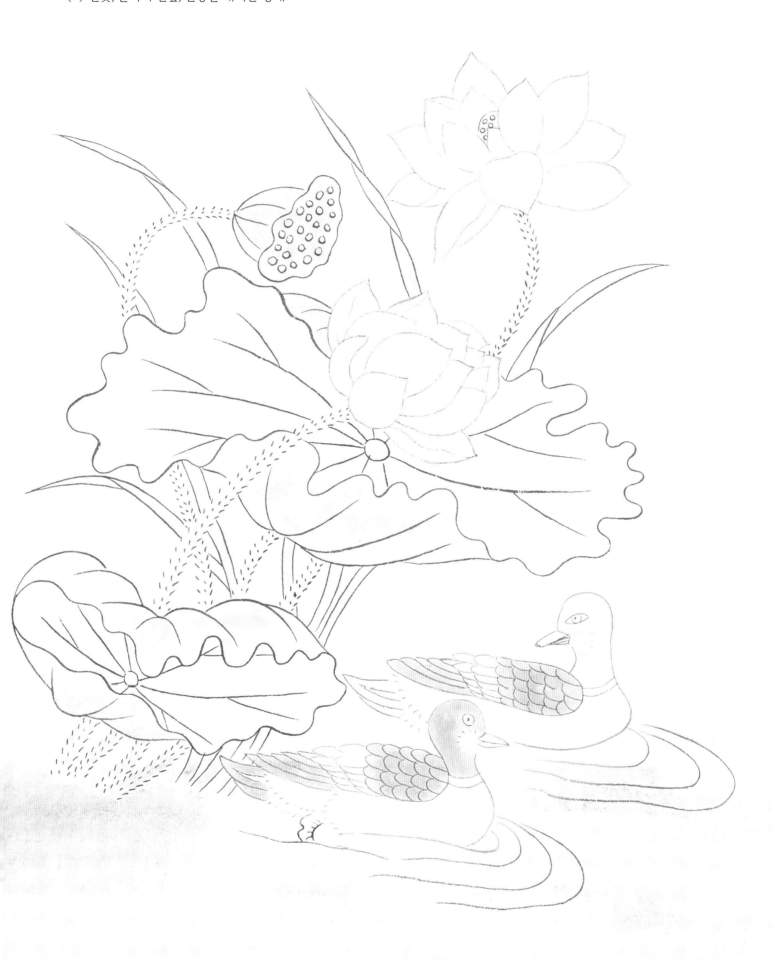

(4) 연잎, 원앙 채색하기

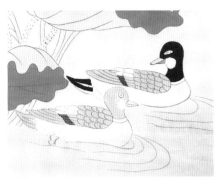

밑색으로 사용할 녹청에는 황과 호분을 아주 소량을 섞어 잎 전체의 밑색으로
칠합니다(황의 양에 따라 녹색 잎의 색깔이 달라집니다).

밝은 백녹을 만들어 날개 부분을 칠하고
군청에 소량의 호분을 섞어 부드러운 색을
만든 후 원앙 머리를 칠합니다.

(5) 연꽃 채색하기

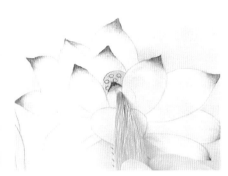

연꽃은 꽃잎의 뾰족한 끝부분을 세모 모양으로 칠한 후 바림붓을 이용해 좌우로 바림해줍니다.

2. 바림하기

(1) 연잎, 연밥 바림하기

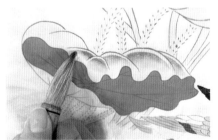

연잎은 녹청에 먹을 조금 섞어 바림을 합니다. 바림을 한 번 하고 나서 가운데 부분을
중심으로 좀더 짧게 한 번 더 바림을 해서 입체감을 줍니다.

연잎 끝은 대자나 황주로 연하게
바림합니다. 끝부분에는 먹을 조금
더 섞어 바림을 좀 더 해줍니다.

호분을 칠할 때 주의할 점

진한 색으로 바림을 할 때 흰색이 묻어날 수 있기 때문에
호분은 가볍게 두 번 정도 칠해 주는 게 좋습니다.

82

(2) 연밥 바림하기

녹청과 군청, 먹을 아주 소량 섞은 후 연밥을 통째로 바림하고 연자가 빠진 자리는 먹으로 표현합니다.

(3) 원앙 바림하기

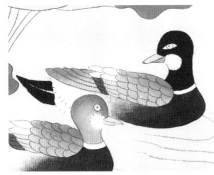 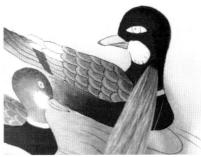 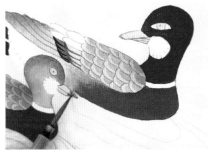

대자에 먹을 조금 섞은 색으로 날개 안쪽과 꼬리 어두운 부분을 바림해 줍니다. 원앙의 배는 양홍이나 적으로 진하게 바림합니다.
원앙 머리의 군청 바림은 호분을 섞은 밑색과 달리 먹을 살짝 섞어 조금 어둡게 한 뒤 바림합니다.
주둥이는 주황으로 바림하고, 채색이 끝난 원앙을 중간 농도의 먹으로 너무 진하지 않게 먹선을 그려줍니다.

3. 마무리 채색

 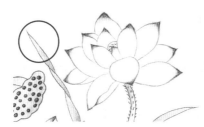 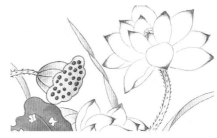

꽃잎을 바림한 색으로 연꽃에 선을 그어줍니다. 마른 풀은 대자에 먹을 조금 섞어 바림해줍니다.

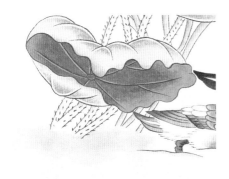 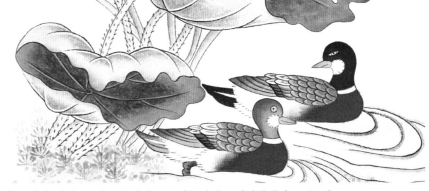

연잎 주변에 수초를 그려줍니다. 연 줄기와 원앙 등 전체를 먹선으로 마무리하고 완성합니다(78쪽 참고).

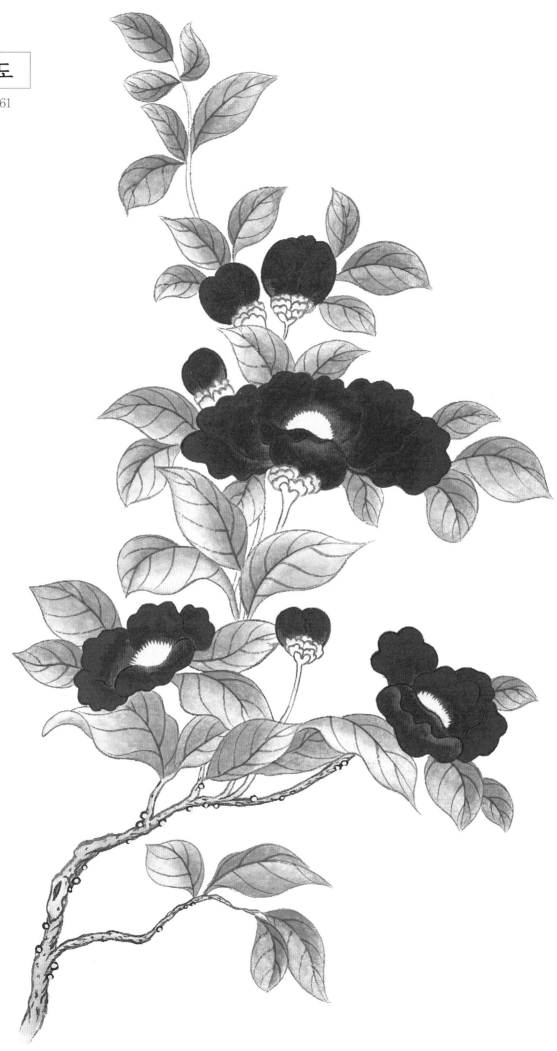

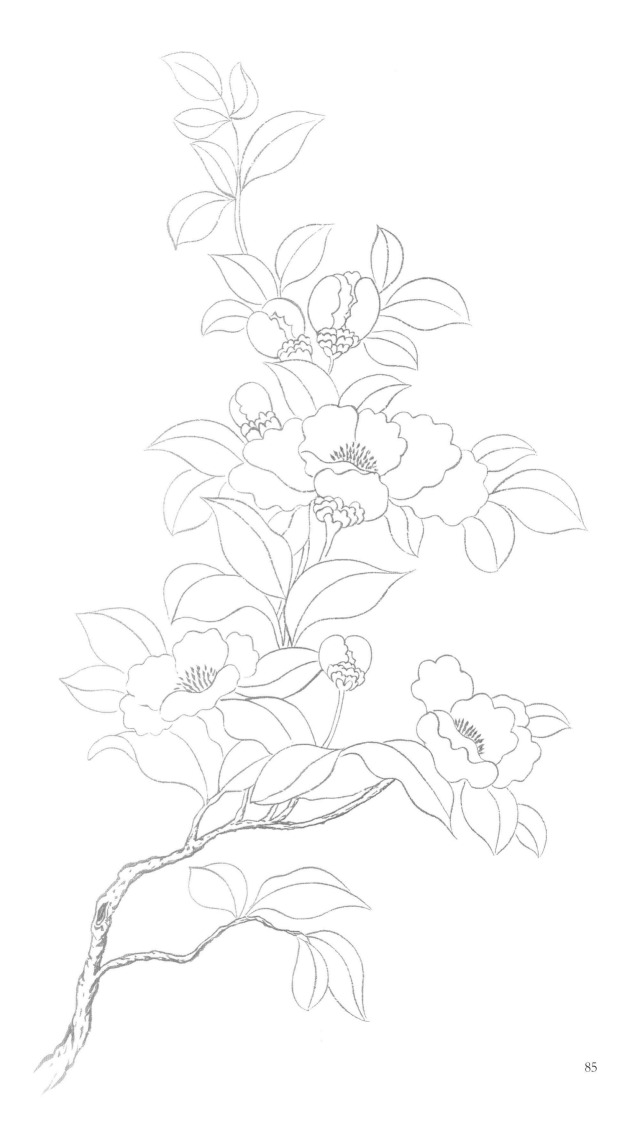

화훼도

초본 No.168

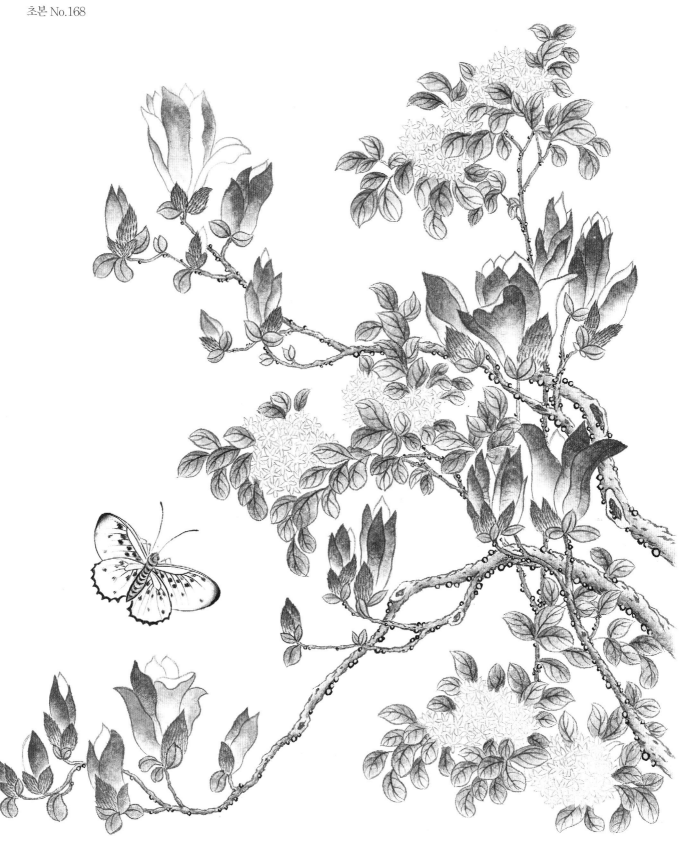

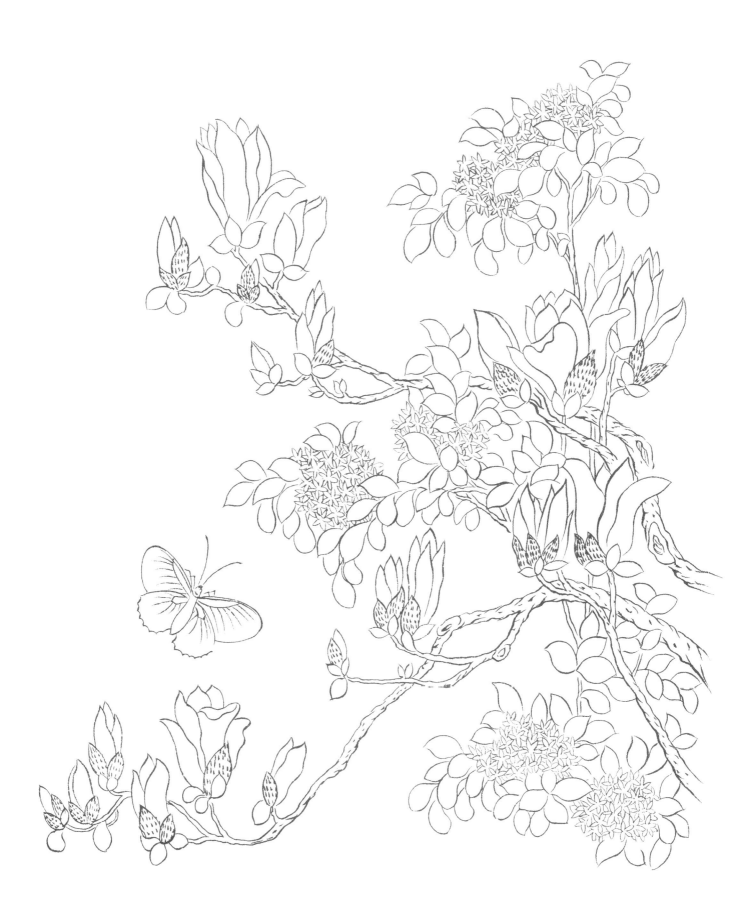

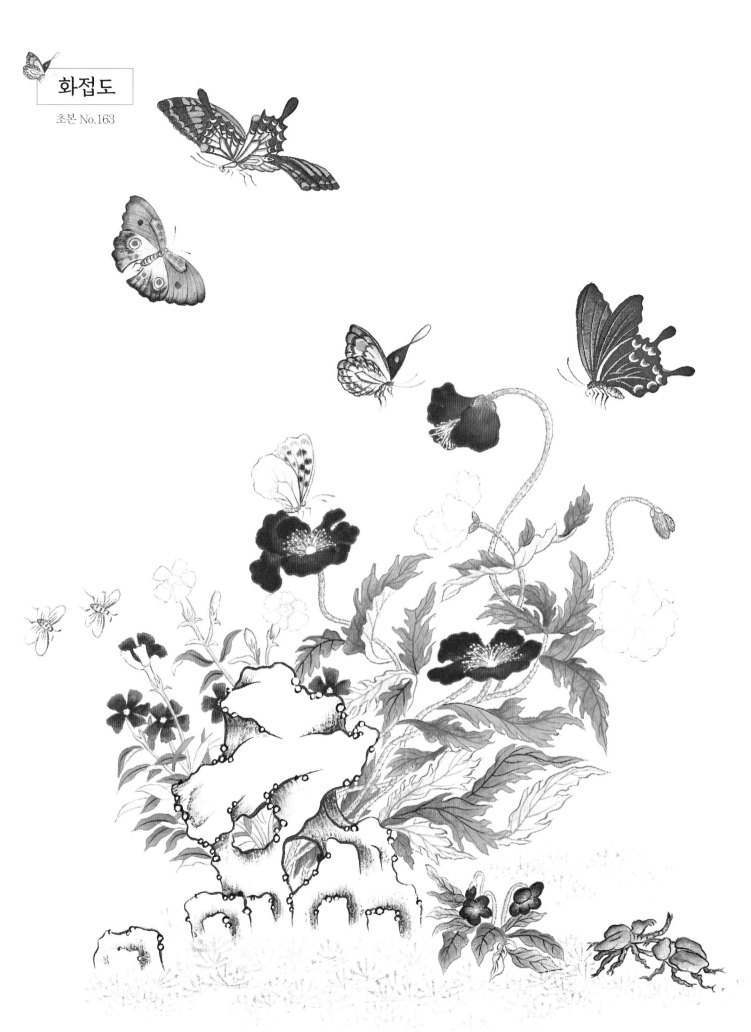

화접도

초본 No.163

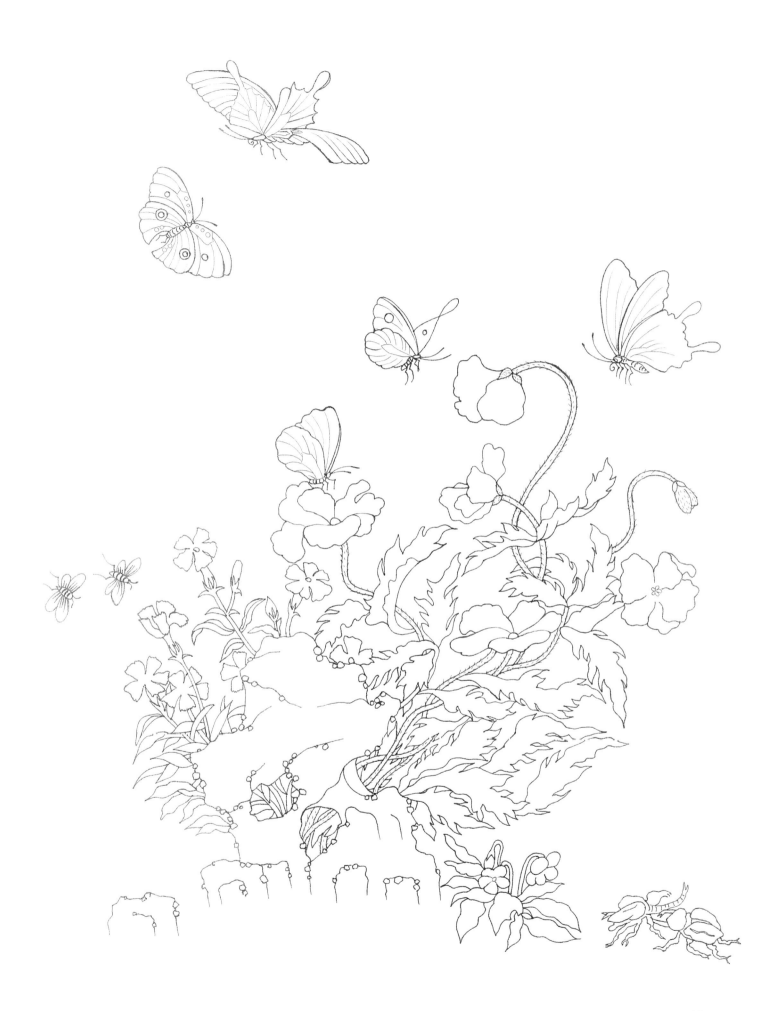

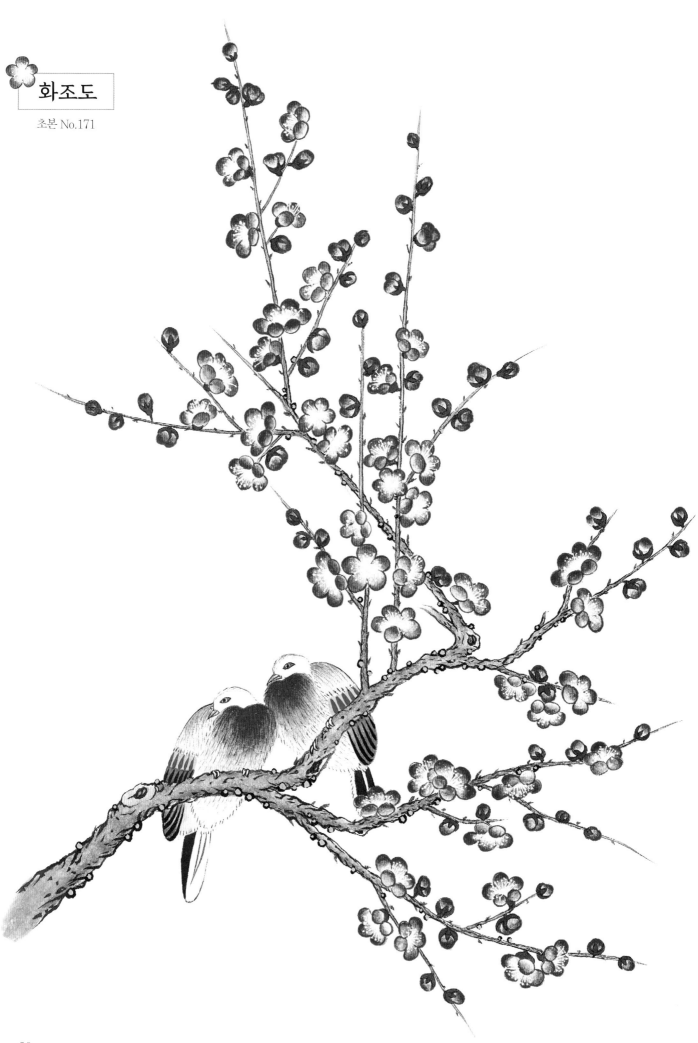

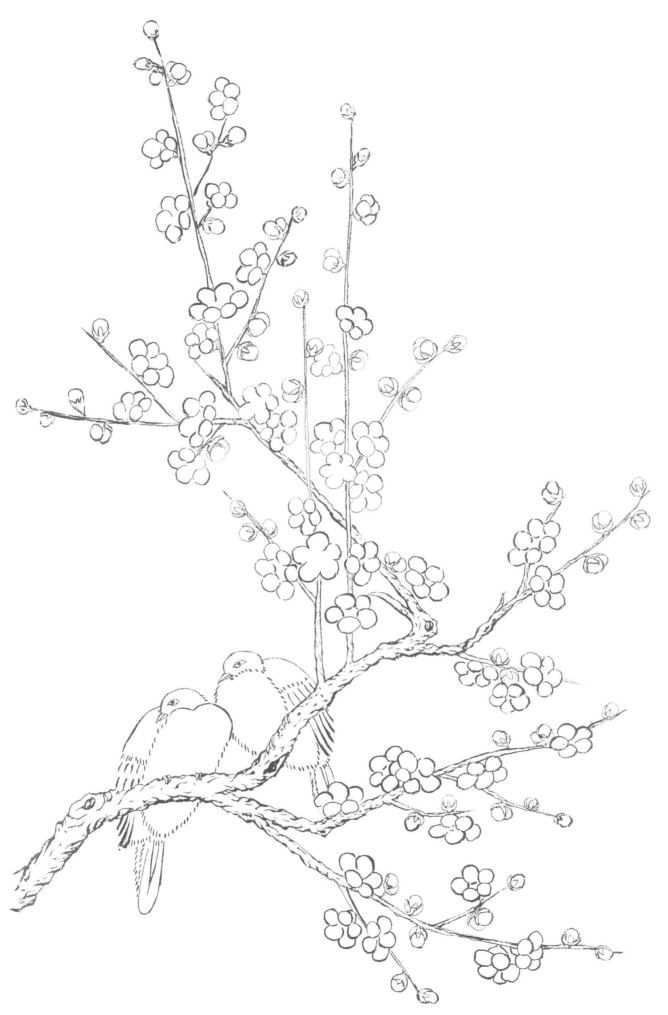

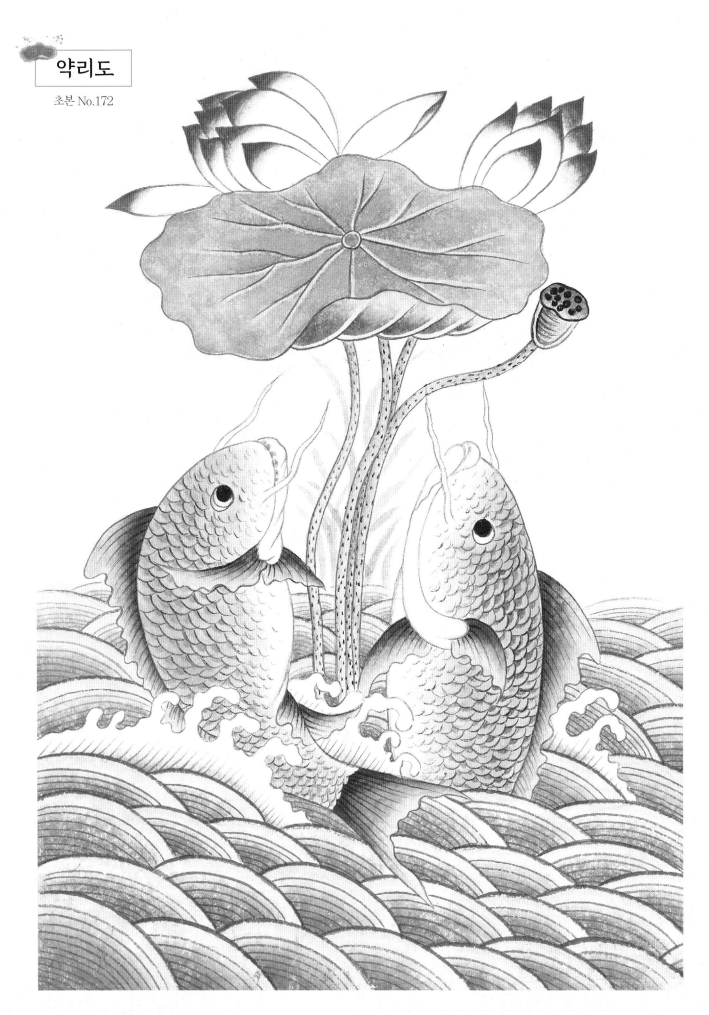

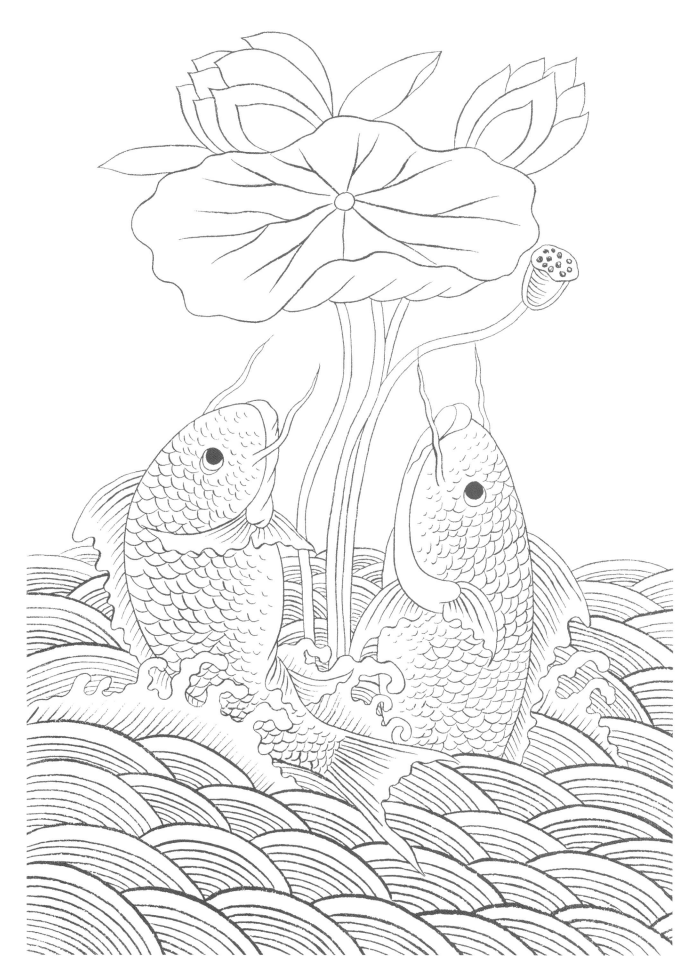

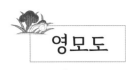

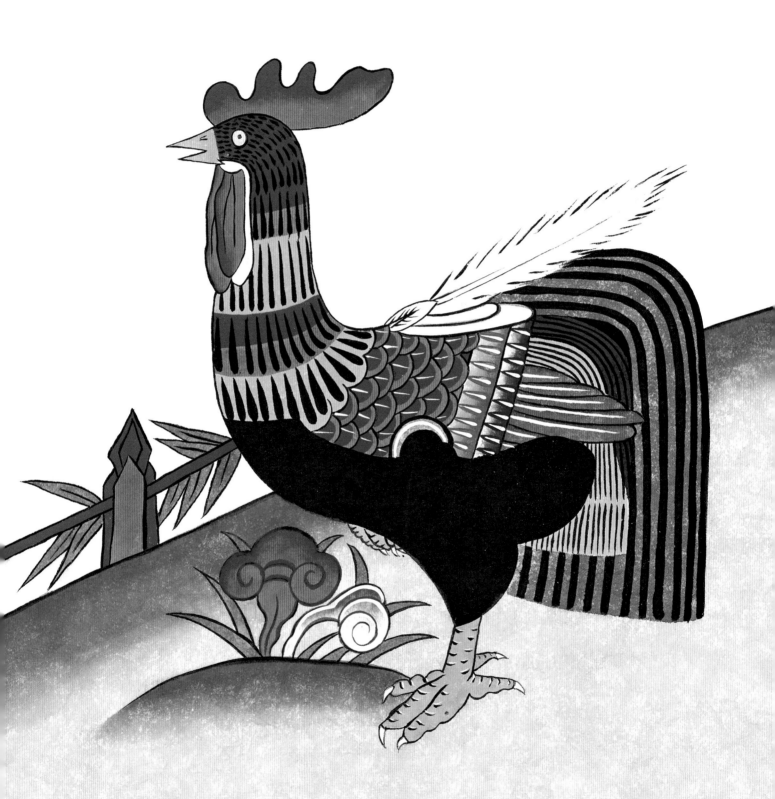

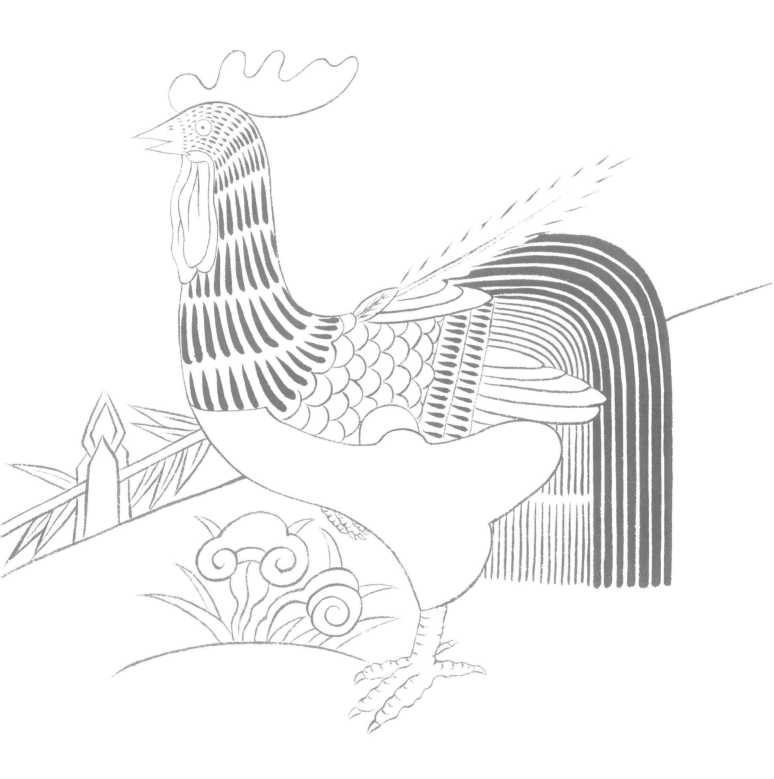

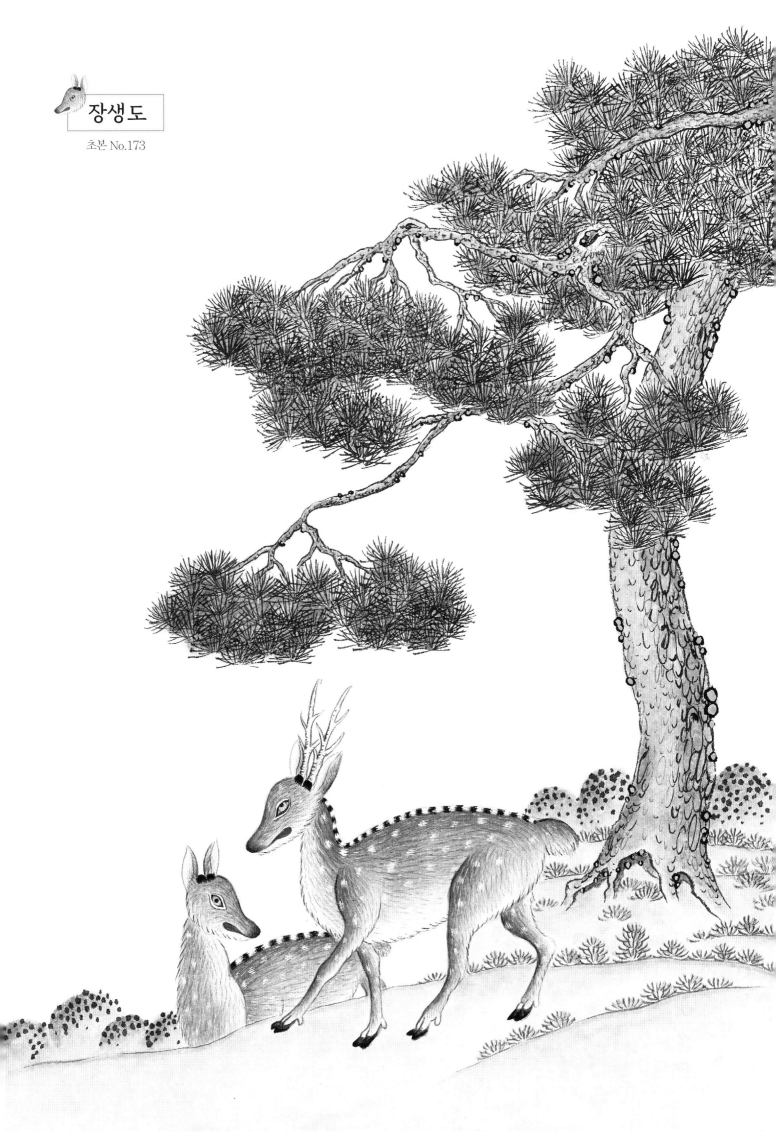

장생도

초본 No.173

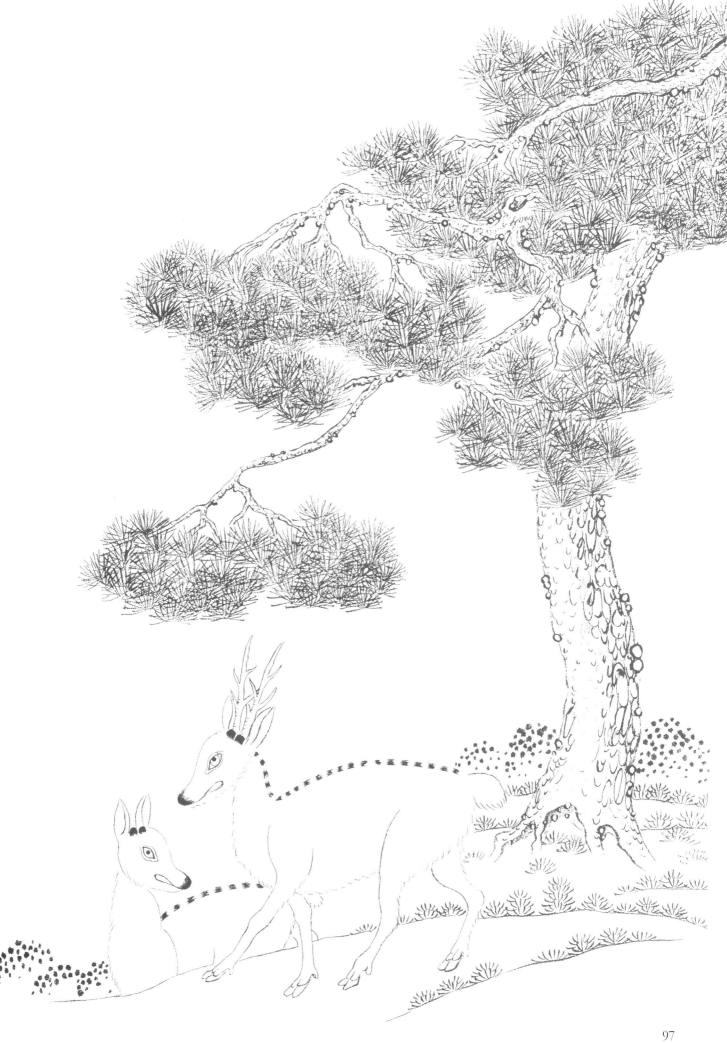

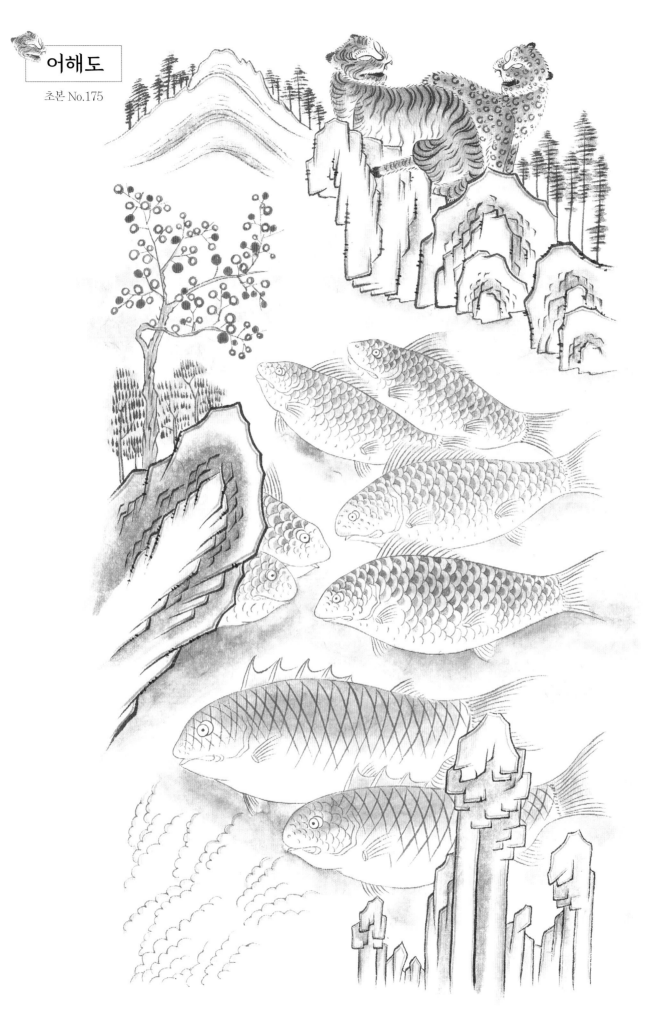

어해도

초본 No.175

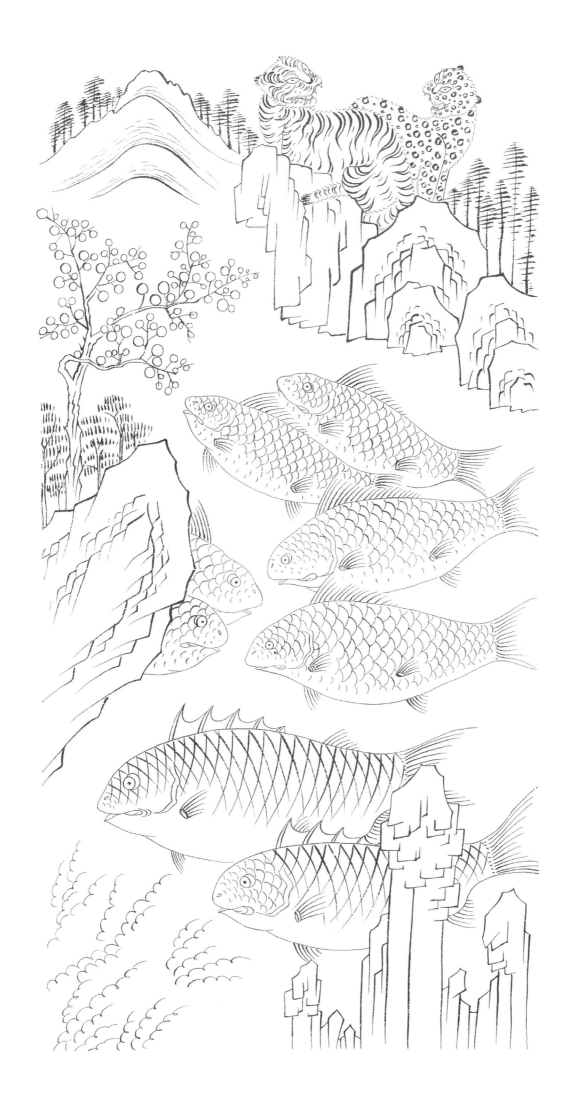

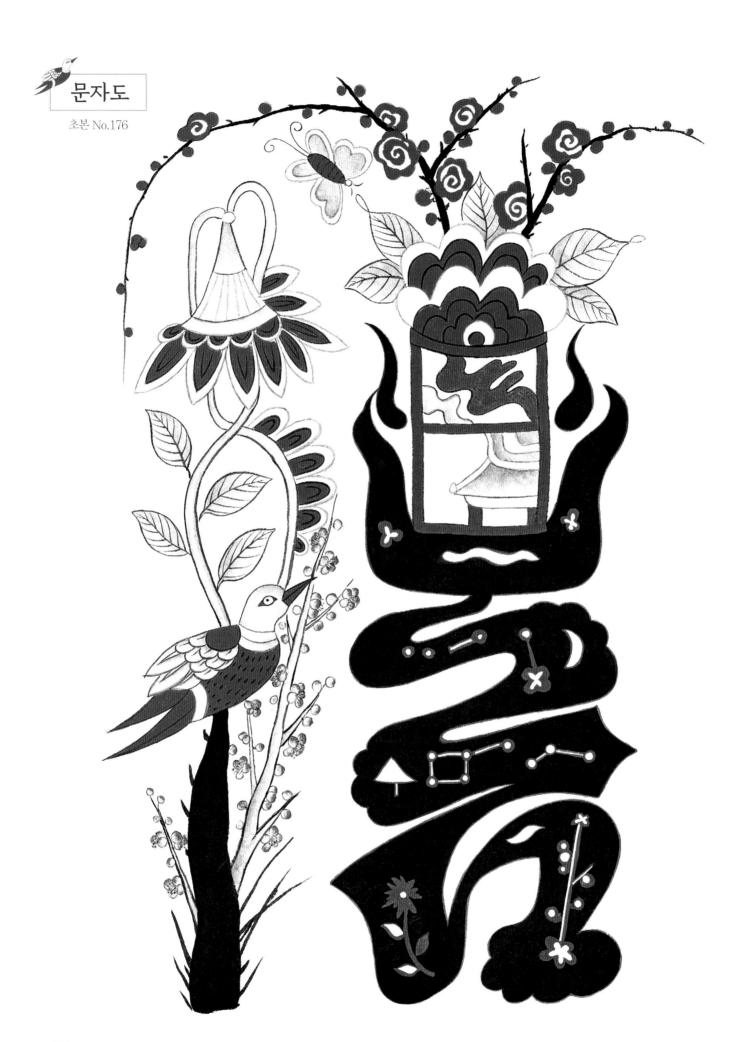

문자도—효 (초본 No.177)

문자도—제 (초본 No.178)

문자도—충 (초본 No.179)

문자도—신 (초본 No.180)

문자도-예 (초본 No.181)

문자도-의 (초본 No.182)

문자도-염 (초본 No.183)

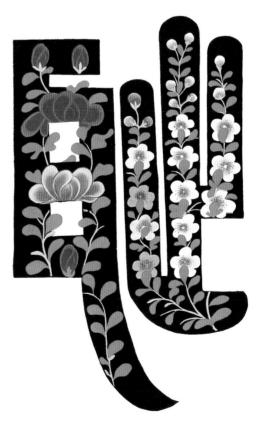

문자도-치 (초본 No.184)

선도도

초본 No.160

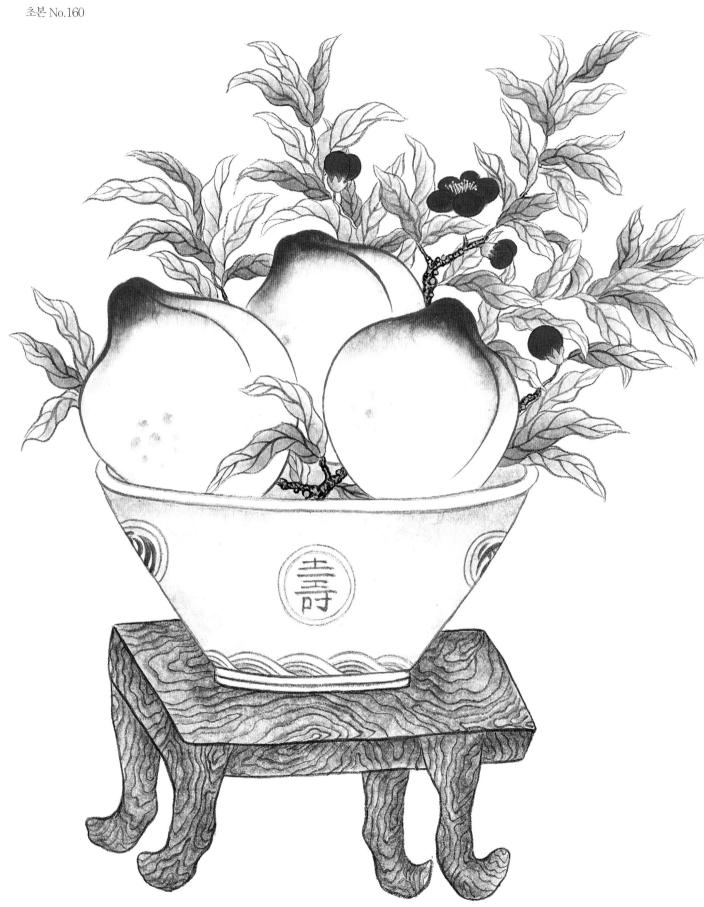

석류도

초본 No.159

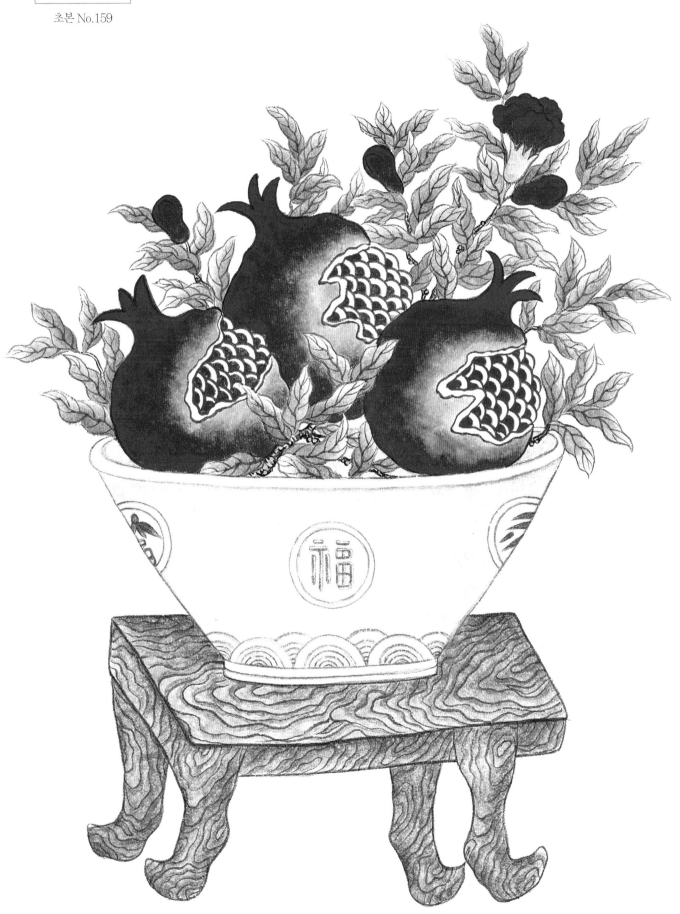

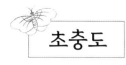
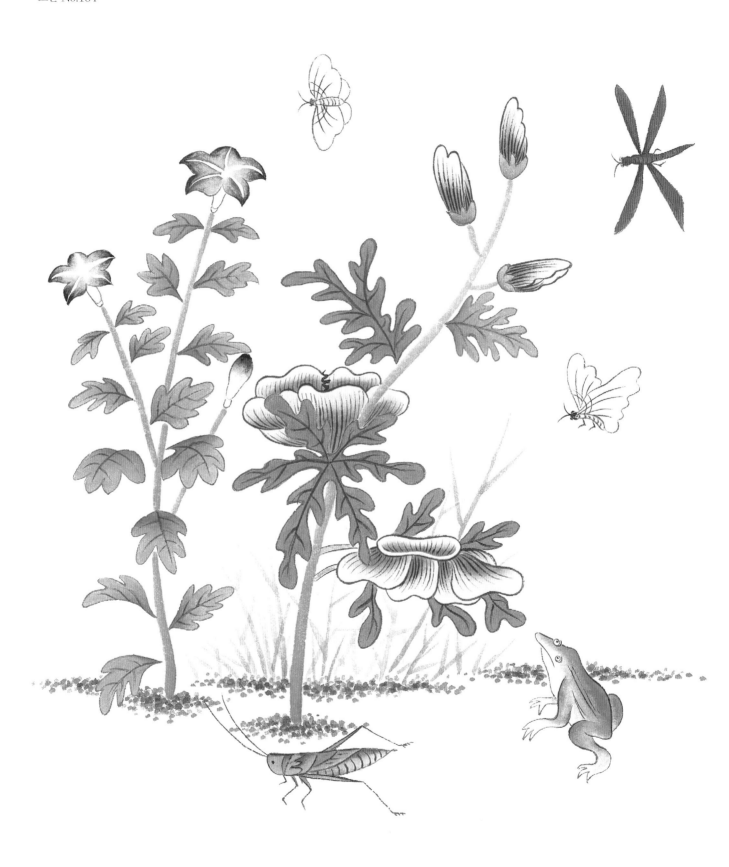

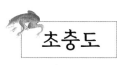

초충도

초본 No.167

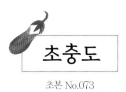

초충도

초본 No.073

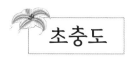
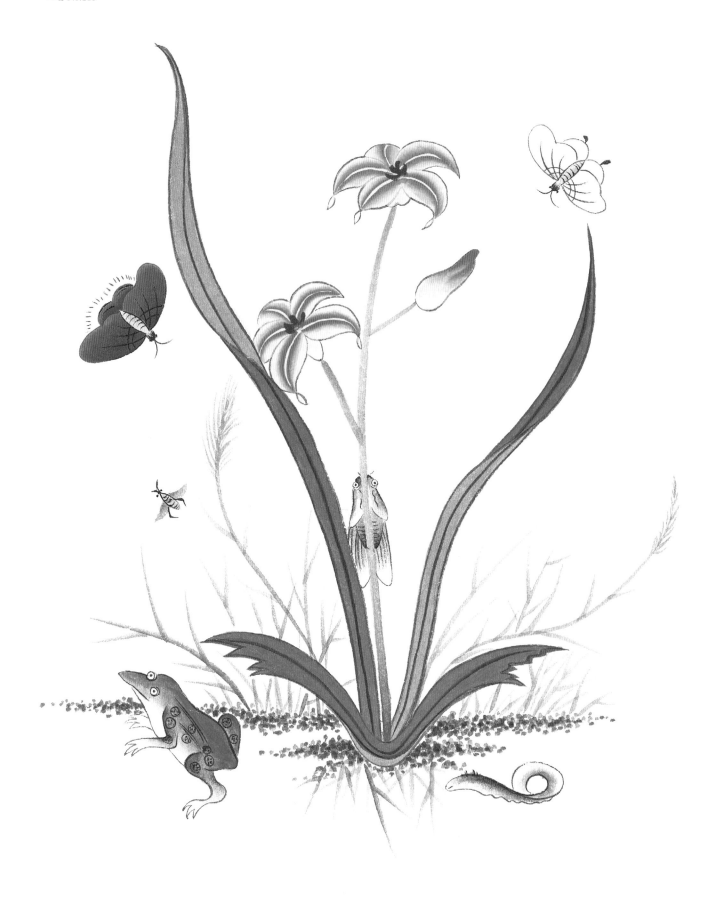

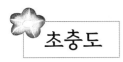
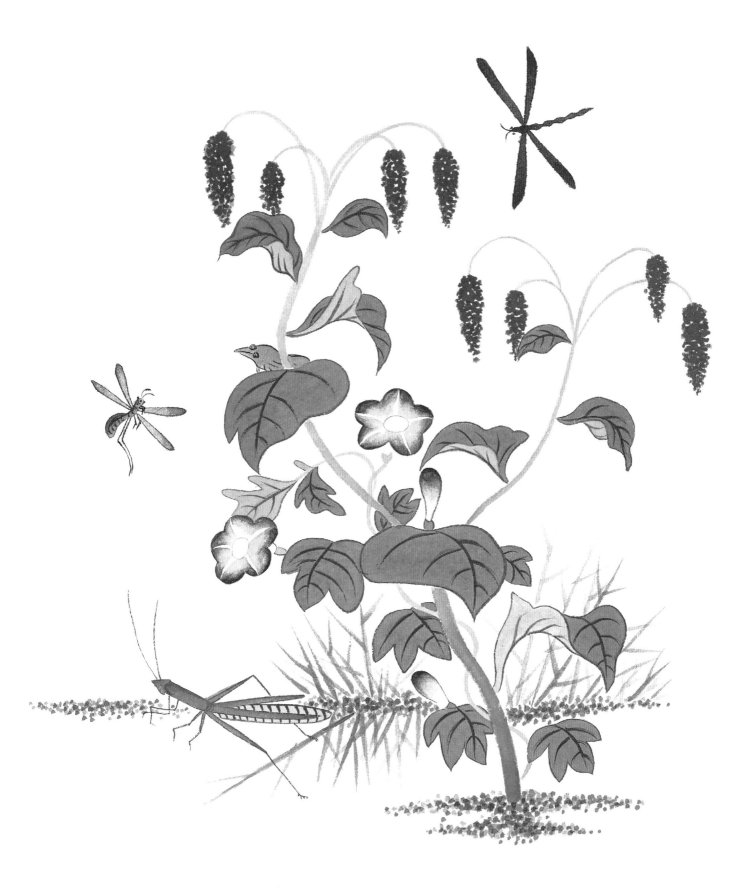

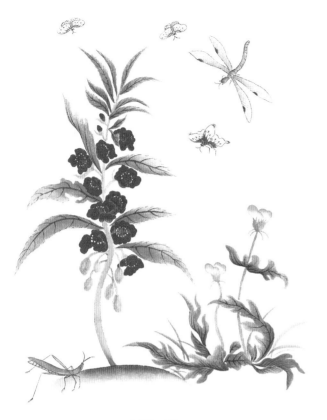

초충도 (초본 No.191)

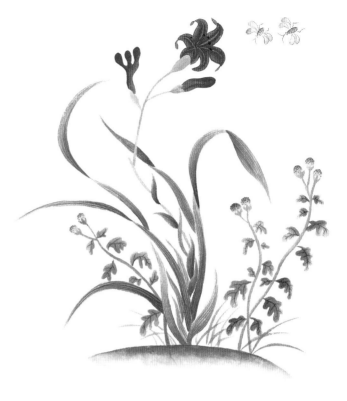

초충도 (초본 No.195)

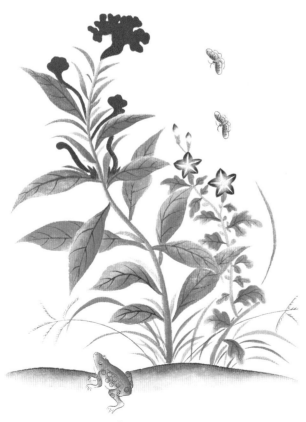

초충도 (초본 No.196)

초충도 (초본 No.192)

제 3 장

민화
초본

1. 민화 활용의 예

이 책에서 제공하는 초본을 토대로 자신만의 생각이나 의도를 담아 새로운 초본을 창작할 수 있습니다. 여러 민화 작품을 감상하고 60~83쪽까지 수록된 '채색과정'의 기본적인 그림들로 민화를 충분히 연습한 후 생활 소품이나 장식품처럼 독창적인 민화 작품에 도전해 보시기 바랍니다.

왼쪽의 작품〈어린왕자〉는 모란과 인물이 어우러져 화합과 기쁨을 나타내는 그림으로 50쪽 초본 NO. 155〈인물도〉를 어린왕자를 모티브로 작가가 변형한 작품입니다. 두 번째로〈일월부상도〉를 종이조각 작품으로 응용한 예를 수록했습니다. 〈일월부상도〉는 원래 임금이 앉는 용상의 뒷면에 거는〈일월오봉도日月五峰圖〉처럼 임금의 존재를 상징하고 보호하는 역할을 하는 그림이었는데 조선 말기에는 민화의 소재로 사용되기 시작했습니다. 소나무 위에 있는 해와 오동나무 위에 있는 달이 마치 하늘로 부상하는 듯하고 나무 아래는 다섯 개의 봉우리五峰가 아닌 아홉 개의 봉우리가 형식화되어 묘사되어 있습니다. 그 모습 그대로 색상지를 사용하여 조각조각 세밀하게 오려서 표현하는 '종이조각 기법'으로 일월부상도를 표현했습니다.

이렇듯 민화는 밑그림을 베낀 초본만을 이용해 그리는 그림이 아닙니다. 기본적인 그림들로 민화 그리기를 충분히 연습하고 여러 민화작품을 감상한 후 생활용품이나 예술작품 등 여러 분야에 접목하실 수 있습니다.

에코백 가회민화박물관

어린왕자 55×14cm, 엄미금 작, 종이나라박물관

이렇듯 민화는 밑그림을 베낀 초본만을 이용해 그리는 그림이 아닙니다. 이 책에 수록된 '채색과정'의 기본적인 그림들로 민화를 연습하고 여러 민화작품을 감상한 후 생활용품이나 예술작품 등 여러 분야에 접목하실 수 있습니다. 종이나라 홈페이지에서 다운로드받은 파일들은 독자 여러분이 독창적으로 민화 작품을 구현하고자 할 때 많은 도움이 될 것입니다.

일월부상도　종이에 채색, 66.5×31cm, 윤순남 작, 초본 No.158

일월부상도　종이조각, 35×20cm, 김용범 작, 종이나라박물관

115

부채 체험학습, 가회민화박물관

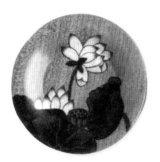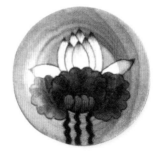

나무컵받침 가회민화박물관

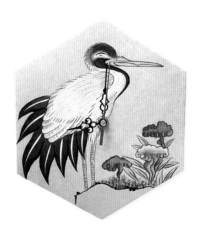

시계 종이, 19×22cm

조명

나무 플레이트

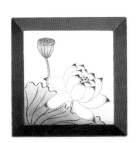 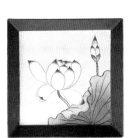

그릇 종이, 17×17cm

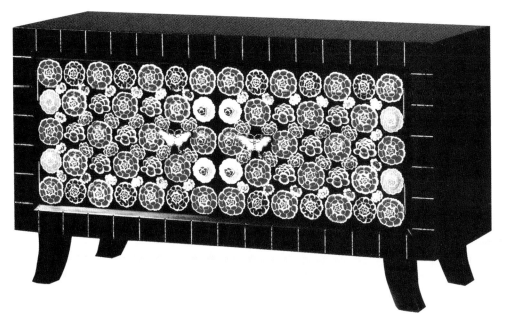

부귀영화 1 호도나무 · 자개 · 수간분채, 120×45×65cm, 김혁태 작, 안신후 소장

2. 종이나라 홈페이지에 수록된 초본 활용하기

QR코드를 스캔하여
초본을 확인하세요.

어린이 민화 지도활동에
도움이 되는 기초 실기과정

○ 홈페이지(www.jongienara.co.kr)에 196개의 민화 초본이 업로드 되어있습니다.
 (다운로드 위치 : 홈페이지 – 뉴스 – 강의실 – 자료실)

○ 파일을 다운받아 원하는 크기로 확대하여 사용하세요.

© 초본의 저작권은 (주)종이나라에 있으므로 무단 전재와 무단 복제를 금하며 상업적으로 사용하실 수 없습니다.

《 초본 찾아보기 》

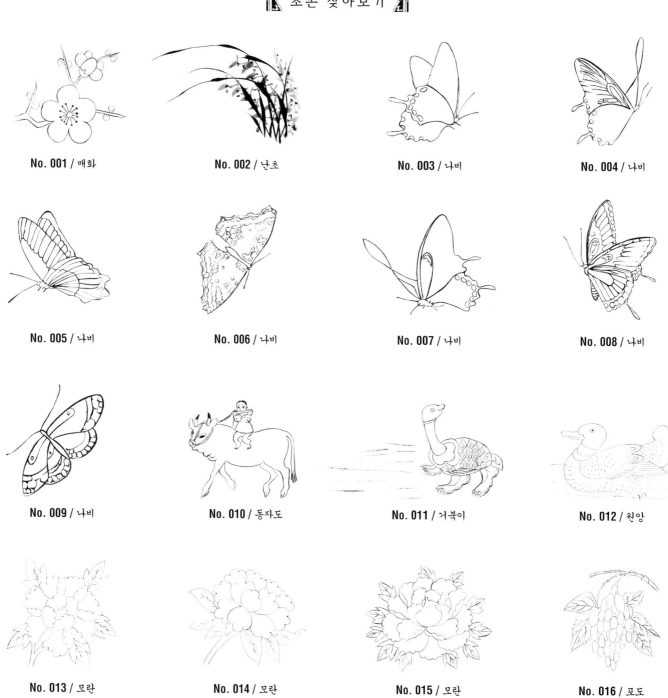

No. 001 / 매화

No. 002 / 난초

No. 003 / 나비

No. 004 / 나비

No. 005 / 나비

No. 006 / 나비

No. 007 / 나비

No. 008 / 나비

No. 009 / 나비

No. 010 / 동자도

No. 011 / 거북이

No. 012 / 원앙

No. 013 / 모란

No. 014 / 모란

No. 015 / 모란

No. 016 / 포도

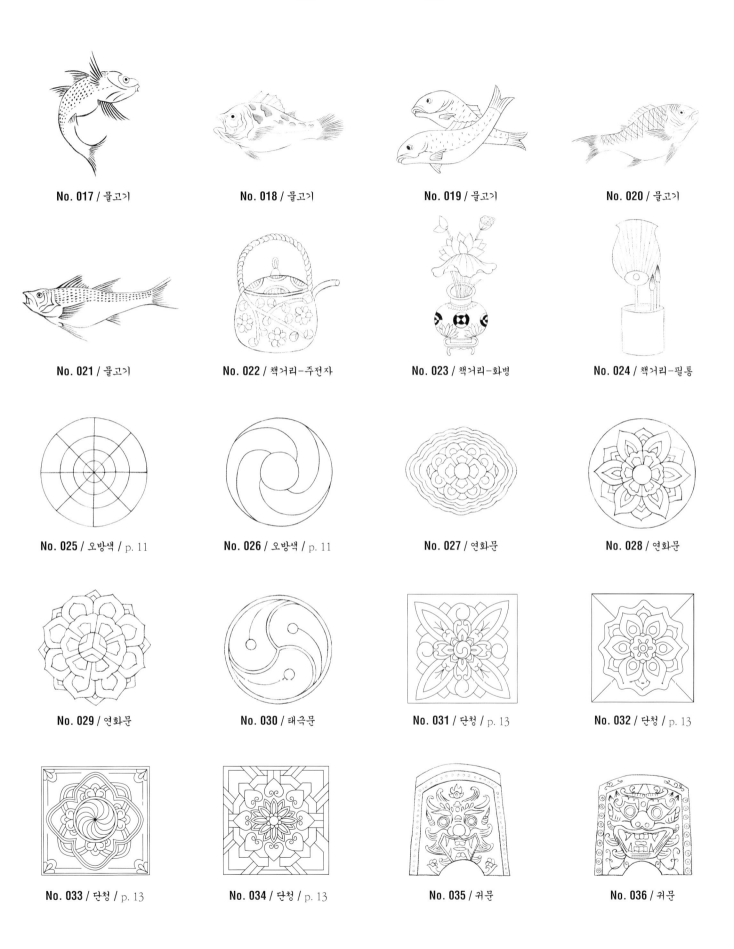

No. 017 / 물고기

No. 018 / 물고기

No. 019 / 물고기

No. 020 / 물고기

No. 021 / 물고기

No. 022 / 책거리-주전자

No. 023 / 책거리-화병

No. 024 / 책거리-필통

No. 025 / 오방색 / p. 11

No. 026 / 오방색 / p. 11

No. 027 / 연화문

No. 028 / 연화문

No. 029 / 연화문

No. 030 / 태극문

No. 031 / 단청 / p. 13

No. 032 / 단청 / p. 13

No. 033 / 단청 / p. 13

No. 034 / 단청 / p. 13

No. 035 / 귀문

No. 036 / 귀문

No. 037 / 흉배 / p. 13

No. 038 / 모란도 / p. 14

No. 039 / 모란도 / p. 14

No. 040 / 모란도

No. 041 / 모란도

No. 042 / 모란도

No. 043 / 연화

No. 044 / 연화

No. 045 / 연화도

No. 046 / 연화도

No. 047 / 연화도

No. 048 / 연화도

No. 049 / 국화

No. 050 / 매화

No. 051 / 나리꽃

No. 052 / 무궁화

No. 053 / 포도

No. 054 / 포도

No. 055 / 복숭아

No. 056 / 석류

No. 057 / 꽃

No. 058 / 화조도 / p. 18

No. 059 / 화조도

No. 060 / 화조도 / p. 18

No. 061 / 화조도

No. 062 / 화조도

No. 063 / 화조도

No. 064 / 화조도

No. 065 / 화조도

No. 066 / 화조도

No. 067 / 봉황

No. 068 / 봉황

No. 069 / 화접도

No. 070 / 백접도 / p. 20

No. 071 / 화접도

No. 072 / 모란도 / p. 64

No. 073 / 초충도 / p. 109

No. 074 / 나비

No. 075 / 호작도 / p. 58

No. 076 / 모란과 호랑이

No. 077 / 호랑이

No. 078 / 담배 피우는 호랑이

No. 079 / 호랑이

No. 080 / 까치

No. 081 / 닭 / p. 24

No. 082 / 영모도 / p. 94

No. 083 / 토끼 / p. 26

No. 084 / 토끼 / p. 27

No. 085 / 토끼

No. 086 / 토끼와 거북이

No. 087 / 약리도

No. 088 / 약리도

No. 089 / 어해도

No. 090 / 어해도 / p. 28

No. 091 / 어해도 / p. 28

No. 092 / 어해도

No. 093 / 어해도

No. 094 / 가재·새우·오징어·조개

No. 095 / 책거리

No. 096 / 책거리

No. 097 / 책거리

No. 098 / 책거리 / p. 30

No. 099 / 책거리

No. 100 / 책거리 / p. 30

No. 101 / 책거리-책

No. 102 / 책거리-석류

No. 103 / 문자도-효 / p. 34

No. 104 / 문자도-제 / p. 34

No. 105 / 문자도-충 / p. 34

No. 106 / 문자도-신 / p. 34

No. 107 / 문자도-예 / p. 35

No. 108 / 문자도-의 / p. 35

No. 109 / 문자도-염 / p. 35

No. 110 / 문자도-치 / p. 35

No. 111 / 문자도-제

No. 112 / 문자도-효

No. 113 / 문자도-신

No. 114 / 문자도-효

No. 115 / 문자도-제

No. 116 / 문자도-충

No. 117 / 문자도-신

No. 118 / 문자도-예

No. 119 / 산수화 / p. 37

No. 120 / 산수화 / p. 37

No. 121 / 산수화

No. 122 / 수렵도 / p. 38

No. 123 / 수렵도

No. 124 / 수렵도

No. 125 / 수렵도 / p. 39

No. 126 / 수렵도-부분

No. 127 / 사슴

No. 128 / 학과 복숭아

No. 129 / 장생도

No. 130 / 장생도

No. 131 / 장생도

No. 132 / 장생도

No. 133 / 사슴

No. 134 / 거북

No. 135 / 학

No. 136 / 학

No. 137 / 학

No. 138 / 신귀도

No. 139 / 기린

No. 140 / 기린

No. 141 / 운룡도 / p. 44

No. 142 / 운룡도

No. 143 / 운룡도

No. 144 / 운룡도

No. 145 / 삼국지도

No. 146 / 삼국지도

No. 147 / 삼국지도

No. 148 / 삼국지도

No. 149 / 신선도 / p. 46

No. 150 / 신선도

No. 151 / 신선도

No. 152 / 신선도

No. 153 / 수자도

No. 154 / 수자도

No. 155 / 인물도 / p. 50

No. 156 / 인물도

No. 157 / 일월오봉도

No. 158 / 일월부상도 / p. 115

No. 159 / 석류도 / p. 105

No. 160 / 선도도 / p. 104

No. 161 / 화훼도 / p. 84

No. 162 / 모란도

No. 163 / 화접도 / p. 88

No. 164 / 초충도 / p. 106

No. 181 / 문자도-예 / p. 103

No. 182 / 문자도-의 / p. 103

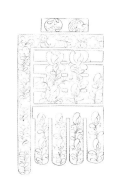

No. 183 / 문자도-염 / p. 103

No. 184 / 문자도-치 / p. 103

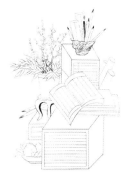

No. 185 / 책거리

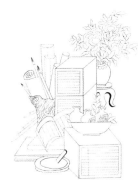

No. 186 / 책거리 / p. 72

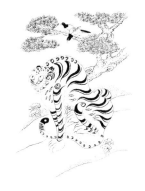

No. 187 / 호작도 / p. 23

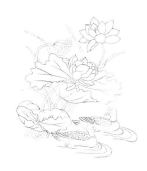

No. 188 / 연화도 / p. 78

No. 189 / 초충도 / p. 110

No. 190 / 초충도 / p. 111

No. 191 / 초충도 / p. 112

No. 192 / 초충도 / p. 112

No. 193 / 초충도

No. 194 / 초충도

No. 195 / 초충도 / p. 112

No. 196 / 초충도 / p. 112

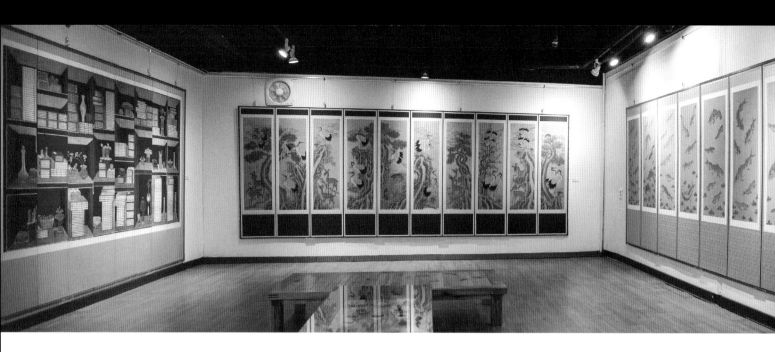

가회민화박물관

2002년에 개관한 가회민화박물관은 과거 조상님들의 삶의 모습, 미래에 대한 소망을 그림으로 그려낸 여러 작품들을 전시하고 있습니다. 이 박물관에는 약 450점의 민화, 750점의 부적, 150점의 전적류와 기타 여러 민속학적 자료들과 유물들 총 2,000점이 소장·전시되어 있습니다.

전시실에는 옛사람들의 생각이 그대로 표현된 민화와 더불어 많은 민화 관련 자료들을 살펴볼 수 있습니다. 박물관에는 전시 뿐 아니라 민화 그리기를 비롯한 다양한 체험행사와, 시민들과 함께하는 민속학 강의도 준비되어 있습니다.

관람시간
화요일~일요일 10:00~18:00 (매주 월요일 휴관)
* 체험학습 : 오전 10:00~ 오후 4:00 (상시체험 예약시 반드시 전화 요망)
* 관람 시 종료 40분 전까지 입장
* 체험 시 종료 1시간 전까지 입장

주요 프로그램
- 가회민화아카데미 : 성인 대상의 민화 이론 강의 (연 20회)
- 어린이 방학 프로그램 "민화야 놀자"
 어린이 대상 민화 이론 강좌 및 실기 (방학 중 4회)
- 상시체험 프로그램 : 문자도 그리기, 탁본 체험, 부채 그리기,
 　　　　　　　　　　부적 찍기 등

소장품 특징 및 수집방향 민화, 부적관계자료(부적, 부적판, 부적책)

교통 서울 지하철 3호선 안국역 2번 출구에서 가회동 방향으로 약 480m 도보

어린이 민화 실기작품

까치 호랑이
홍민의, 부곡초등학교 4학년

학과 소나무
이상은, 서일초등학교 3학년

용의 꿈
임주혜, 동일초등학교 6학년

주소 : 서울시 종로구 북촌로 52　　전화 : 02-741-0466　　팩스 : 02-741-4766

 가회민화박물관
GAHOE MINHWA MUSEUM　http://www.gahoemuseum.org

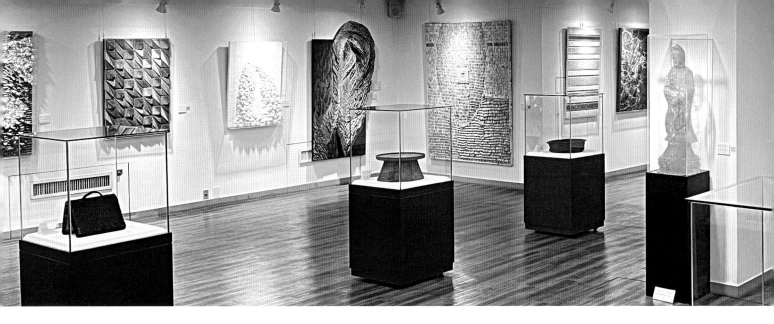

종이나라박물관과 종이문화재단은
유구한 우리나라의 종이접기와 우수한 종이문화의 부활과 재창조 운동을 펼쳐나갑니다.

종이나라박물관은 50년 역사의 주식회사 종이나라가 기업의 사회적 책임의 일환으로 사명의식을 가지고 설립한 우리나라 최고의 종이문화예술박물관입니다. 종이접기영재교실, 한지뜨기, 전통탈만들기, 오색한지공예 등 우수한 우리 전통종이문화를 체험할 수 있습니다. 종이문화 유물과 대한민국종이문화예술작품공모대전 등에서 입상한 종이예술작품들을 상설 전시할 뿐만 아니라 수준 높은 다양한

특별기획전을 마련하고 있습니다. 관람공간 및 체험공간과 이벤트장, 포토존 등이 어우러진 종이나라박물관은 종이문화재단·세계종이접기연합과 함께 하고 있습니다. 우리나라의 유구한 K종이접기와 우수한 종이문화 부활과 재창조 운동을 펼치며 새한류문화를 창조해 나가기 위해 새롭게 단장하며 다양하고 지속적인 노력을 기울일 것입니다.

미국 USC마샬경영대학원(MBA) 청사초롱 체험

청소년 진로 직업교육 :JOY원정대

어린이 체험교육 : 옛 책과 복주머니 책가방

종이나라박물관 전시관람 및 현장체험학습 안내

QR코드사용안내
스마트폰 사용자분들은 QR코드 응용프로그램을 다운받아 설치하여 실행하면 종이나라박물관과 종이문화재단 홈페이지로 들어 오실 수 있습니다.

전시관람 종이문화 유물, 종이조형예술 작품, K종이접기 작품, 공모전 수상작품 전시

체험학습 「한지뜨기」, 「한지 복주머니 등 만들기」, 「종이 클레이 탈 만들기」, 「비밀의 한지온실」 외 체험교육 운영

기　간 월~토요일 상시예약 (매주 일요일, 국가 공휴일 휴관)

대　상 유치원, 각급 학교단체, 일반인·외국인 등 누구나

소요시간 약 1시간 30분~2시간 (전시관람, 체험교육)

신청방법 문의⇨담당자와 체험교육 안내 및 세부협의⇨접수 및 승인 통보

홈페이지 www.papermuseum.or.kr

주　소 서울특별시 중구 장충단로 166 종이나라 빌딩 2층

대표전화 (02)2279-7901

종이문화재단 자격취득 강좌 및 창업 상담

자격취득 유아, 어린이, 청소년, 성인을 위한 종이접기 및 종이문화 각 분야별 급수와 자격제도를 운영

평생교육원 평생교육원(CA아카데미)에서는 종이접기 및 종이문화 각 분야별 최고의 강사가 직접 지도하는 강좌 개설

창업상담 국내외 종이문화재단지부와 종이문화교육원 설립과 종이접기영재교실 운영, 종이문화분야 특활강사로서의 활동 등을 상담

홈페이지 www.paperculture.or.kr
www.jongiejupgi.com

사 무 국 종이나라 빌딩 3층
TEL (02)2279-7900, FAX 02)2279-8333

종이문화로 세계화를, 종이접기로 평화를!

종이나라박물관
JONG IE NARA PAPER ART MUSEUM

재단법인 **종이문화재단**
KOREA PAPER CULTURE FOUNDATION

세 계 종 이 접 기 연 합
WORLD JONGIE JUPGI ORGANIZATION

「민화지도사」 자격 코스는

『민화의즐거움』책을 구입하여 독학으로「민화지도사」자격을 취득할 수 있는 제도입니다.

- 「민화지도사」는 (재)종이문화재단이 인정하는 강사로서, 국내 뿐 아니라 해외에서도 민화 보급과 지도를 담당할 수 있으며 취미생활, 자녀교육, 어린이집, 유치원, 초·중·고등학교, 복지시설, 문화센터 등에서 활동할 수 있습니다.

- 「민화지도사」는 나아가「민화마스터」자격을 취득할 수 있으며, 민화 작가로서 전시회 개최, 민화상품개발, 국제교류활동 등 예술가로 폭넓은 활동을 할 수 있습니다.

- 재단법인 종이문화재단 회원으로서 그 실력을 인정받은 사람은 누구든지「민화지도사」자격을 취득 할 수 있습니다.

1단계 (재)종이문화재단 회원 등록	▶ 만 17세 이상이면 누구나 회원 등록가능 ▶ (재)종이문화재단 전국 종이문화교육원·지부 또는 재단 사무처에서 상담 ▶ 회원 등록 : 등록비 30,000원, 대학생(학생증사본 제출) 20,000원 납부
2단계 『민화의즐거움』에 실린 지도사 심사작품 을 완성 후 신청서 작성 ───── 자격시험 응시원서 제출 및 검정료 납부	▶ 『민화의 즐거움』교재의「민화지도사」심사작품 완성 (심사작품 표시가 없는 민화 작품도 그려보세요) ▶ 『민화의 즐거움』교재 내의 '자격시험 응시원서' 작성 ▶ 자격시험 응시원서 제출 시 검정료 60,000원 납부 **검정료 납부처 : 국민은행 491001-01-141963 (종이문화재단)**
3단계 실기·필기 검정 및 평가	▶ (재)종이문화재단 산하 한국종이문화산업평가원에서 정하는 종이문화재단 종이문화교육원·지부 등에서 검정 및 평가
4단계 평가 및 결과	▶ 약 1개월 후 심사 결과 통보
5단계 「민화지도사」자격인정	▶ 「민화지도사」자격 인정서 수여함

▶ 1. 「민화지도사」자격 신청서는 134쪽의 '자격시험 응시원서'를 사용하세요 (복사불가).

▶ 2. 『민화의 즐거움』책에 나오는 표 심사작품을 모두 완성하여 종이문화재단 종이문화교육원·지부 또는 재단 소속 선생님께 제출하세요.(교육원, 지부가 없는 지역은 재단 사무국으로 우송)

▶ 3. 검정료는 완성한 심사작품과 신청서 제출과 함께 납부합니다.

(04606) 서울특별시 중구 장충단로 166 종이나라빌딩 3층 종이문화재단 Tel 02)2279-7900 Fax 02)2279-8333
(종이문화재단) 홈페이지 (배움터) : www.paperculture.or.kr, www.jongiejupgi.com

종이문화로 세계화를, 종이접기로 평화를!

『민화 지도사』 실기검정작품

 심사작품 표시가 없는 민화 작품도 그려보세요.

실기 과정	월	일	심사 작품명	확 인
1			p.58 / 호작도 초본 No.075	
2			p.94 / 영모도 초본 No.082	
3			p.64 / 모란도 초본 No.072	
4			p.104 / 선도도 초본 No.160	
5			p.100 / 문자도 초본 No.176	
6			p.78 / 연화도 초본 No.188	
			★ 필기 검정	

1. 위 작품 중 표시가 있는 작품 4점은 작품 사진(4×6)으로 별도 제출함.

2. 지도사 과정을 이수한 후, 지정된 장소에서 ★필기검정을 치루고 답안지를 첨부한다.

위 실기과정을 이수하고 이수확인서를 제출합니다.
After completing the above practical course,
I submit this certificate of completion.

접수 확인
Confirmation

년(Year) 월(Month) 일(Day)

신청인 성명 (인)
Applicant's Name Signature

신청자 기재란 Description part for applicants	신청인 한글성명		접수번호 Recept number		사 진 Photo (3cm×4cm)
	English Name		생년월일 Date of birth		
	주 소 Address	우편번호 Zip Code ()			
	학교명 Name of School		학교연락처 Phone No.		
	전화번호 Phone number	자택 Home	이동전화 Cellphone		
		직장 Office	E-mail		
	재단회원등록번호 Registration Membership No.		회원구분 Division	☐학생 Students ☐일반 General ☐특활 Special ☐기타 Other	
	필기·실기·검정장소 Examination site	☐필기면제 Written test Exemption ☐실기면제 Practical test Exemption ☐기타() Other			

주관지부·교육원 기재란 Branch · Education Center	명칭 Name of Branch		지부·교육원이 없는 지역 Except where Branch · Education Center	기관 명칭 Organization Name	
	이름 Name of Branch Manager			지도양성자 성명 Name of teacher	
	년등록회원번호 Banch one year Registra Menbership No.			지도양성자 년등록회원번호 one year Registra Menbership No.	
	연락처 Phone number	(자 택) Home		연락처 Phone number	(자 택) Home
		(핸드폰) Cellphone			(핸드폰) Cellphone

상기 자격의 검정을 받고자 소정의 서류를 갖추어 제출합니다.
I'm submitting all documents to take the assessment to be qualified
for the above certificate.

접수 확인 Confirmation	

년(Year)　　　월(Month)　　　일(Day)

신청인 성명 Applicant's Name　　　　　　　　　　(인) Signature

종이문화로 세계화를, 종이접기로 평화를!
재단법인 종이문화재단 KOREA PAPER CULTURE FOUNDATION

주소 : (04606) 서울시 중구 장충단로 166 종이나라빌딩 3층
3F Jongienara Bldg. 166 Jangchungdan-ro, Jung-gu, Seoul, Korea 04606
TEL : 02)2279-7900　　FAX : 02)2279-8333
www.paperculture.or.kr　www.jongiejupgi.com

『민화 지도사』 실기검정작품 제출자료

신청인 성명		접수 번호	

	작품제목
🏵️작품 표 심사작품사진 부착란 ① 사진크기(4×6)	(실기과정 1) 호작도
	작품평가

	작품제목
🏵️작품 표 심사작품사진 부착란 ② 사진크기(4×6)	(실기과정 2) 영모도
	작품평가

⌷ 한국종이문화산업평가원

※ 본 실기검정자료는 원본 제출에 한해 유효함.

『민화 지도사』 실기검정작품 제출자료

신청인 성명			접수 번호	

	작품제목
🌸 표 심사작품사진 부착란 ③ 사진크기(4×6)	(실기과정 3) **모란도**
	작품평가

	작품제목
🌸 표 심사작품사진 부착란 ④ 사진크기(4×6)	(실기과정 6) **연화도**
	작품평가

🏳 한국종이문화산업평가원

※ 본 실기검정자료는 원본 제출에 한해 유효함.

점선에 맞춰 자르세요.

『민화 마스터』 실기검정작품

실기 과정	월	일	심사 작품명	확 인
1			p.106 / 초충도 초본 No.164	
2			p.88 / 화접도 초본 No.163	
3			p.72 / 책거리 초본 No.186	
4			p.96 / 장생도 초본 No.173	

1. 위 작품 중 ❀ 표시가 있는 작품 4점은 작품 사진(4×6)으로 별도 제출함.

2. 필수사항 : 민화지도사 마스터 과정 작품전시회 개최(졸업전, 개인 및 단체전 등)
 (전시회 초청장 혹은 전시회 사진 1부 첨부)

위 실기과정을 이수하고 이수확인서를 제출합니다.

After completing the above practical course,
I submit this certificate of completion.

접수 확인 Confirmation	년(Year)　　월(Month)　　일(Day)
	신청인 성명　　　　　　　　(인) Applicant's Name　　　　　Signature

『민화 마스터』 자격시험 응시원서
KOREA FOLK PAINTING-MINHWA MASTER AUTHORIZATION APPLICATION

신청자기재란 Description part for applicants					
신청인 한글성명		접수번호 Recept number			사 진 Photo (3cm×4cm)
English Name		생년월일 Date of birth			
주 소 Address	우편번호 Zip Code ()				
학교명 Name of School			학교연락처 Phone No.		
전화번호 Phone number	자택 Home		이동전화 Cellphone		
	직장 Office		E-mail		
재단회원등록번호 Registration Membership No.			회원구분 Division	☐ 학생 Students ☐ 일반 General ☐ 특활 Special ☐ 기타 Other	
필기 · 실기 · 검정장소 Examination site	☐ 필기면제 Written test Exemption ☐ 실기면제 Practical test Exemption ☐ 기타() Other				

주관지부·교육원 기재란 Branch · Education Center			지부·교육원이 없는 지역 Except where Branch · Education Center		
명칭 Name of Branch			기관 명칭 Organization Name		
이름 Name of Branch Manager			지도양성자 성명 Name of teacher		
년등록회원번호 Banch one year Registra Menbership No.			지도양성자 년등록회원번호 one year Registra Menbership No.		
연락처 Phone number	(자 택) Home		연락처 Phone number	(자 택) Home	
	(핸드폰) Cellphone			(핸드폰) Cellphone	

상기 자격의 검정을 받고자 소정의 서류를 갖추어 제출합니다.
I'm submitting all documents to take the assessment to be qualified for the above certificate.

접수 확인 Confirmation	

년(Year) 월(Month) 일(Day)

신청인 성명 Applicant's Name (인) Signature

종이문화로 세계화를, 종이접기로 평화를!
재단법인 종이문화재단 KOREA PAPER CULTURE FOUNDATION

주소 : (04606) 서울시 중구 장충단로 166 종이나라빌딩 3층
3F Jongienara Bldg. 166 Jangchungdan-ro, Jung-gu, Seoul, Korea 04606
TEL : 02)2279-7900 FAX : 02)2279-8333
www.paperculture.or.kr www.jongiejupgi.com

138

※ 본 자격시험 응시원서는 원본 제출에 한해 유효함.
정선에 맞춰 자르세요.

『민화 마스터』 실기검정작품 제출자료

신청인 성명		접수 번호	

	작품제목
🌸 표 심사작품사진 부착란 ① 사진크기(4×6)	(실기과정 1) 초충도
	작품평가

	작품제목
🌸 표 심사작품사진 부착란 ② 사진크기(4×6)	(실기과정 2) 화접도
	작품평가

🏳 한국종이문화산업평가원

『민화 마스터』 실기검정작품 제출자료

| 신청인 성명 | | 접수 번호 | |

<table>
<tr><td rowspan="3">표 심사작품사진 부착란 ③
사진크기(4×6)</td><td>작품제목</td></tr>
<tr><td>(실기과정 3)
책거리</td></tr>
<tr><td>작품평가</td></tr>
</table>

<table>
<tr><td rowspan="3">표 심사작품사진 부착란 ④
사진크기(4×6)</td><td>작품제목</td></tr>
<tr><td>(실기과정 4)
장생도</td></tr>
<tr><td>작품평가</td></tr>
</table>

한국종이문화산업평가원

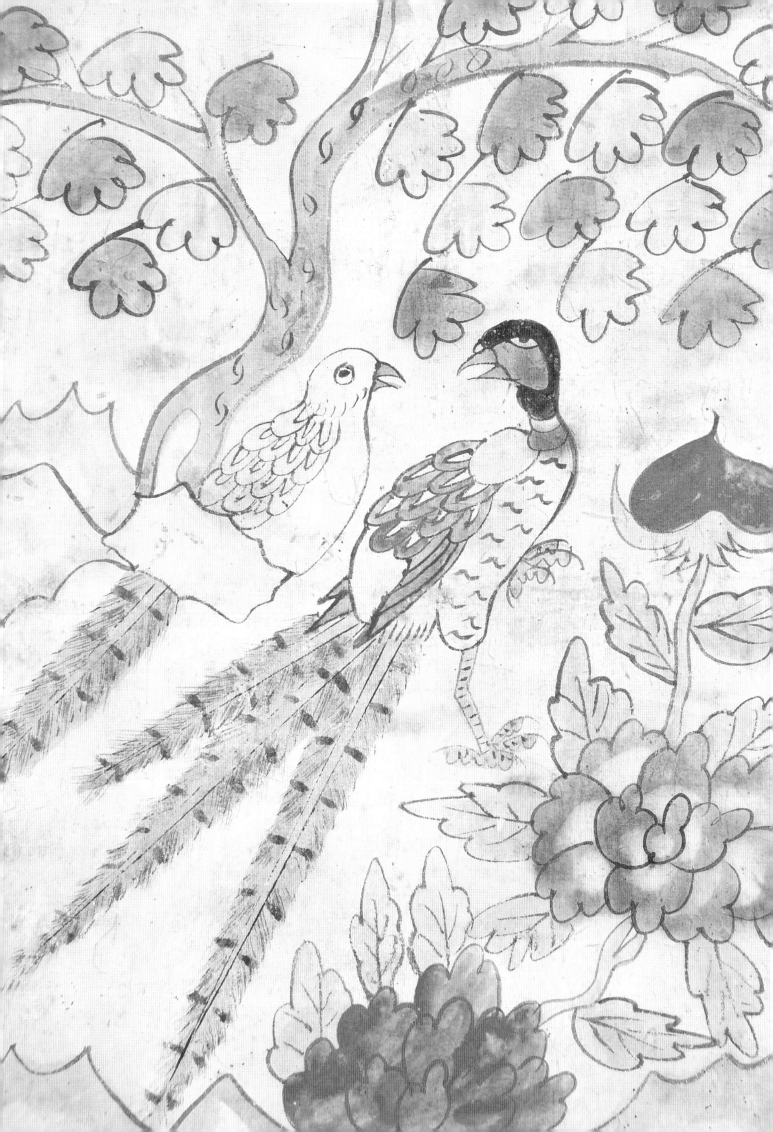

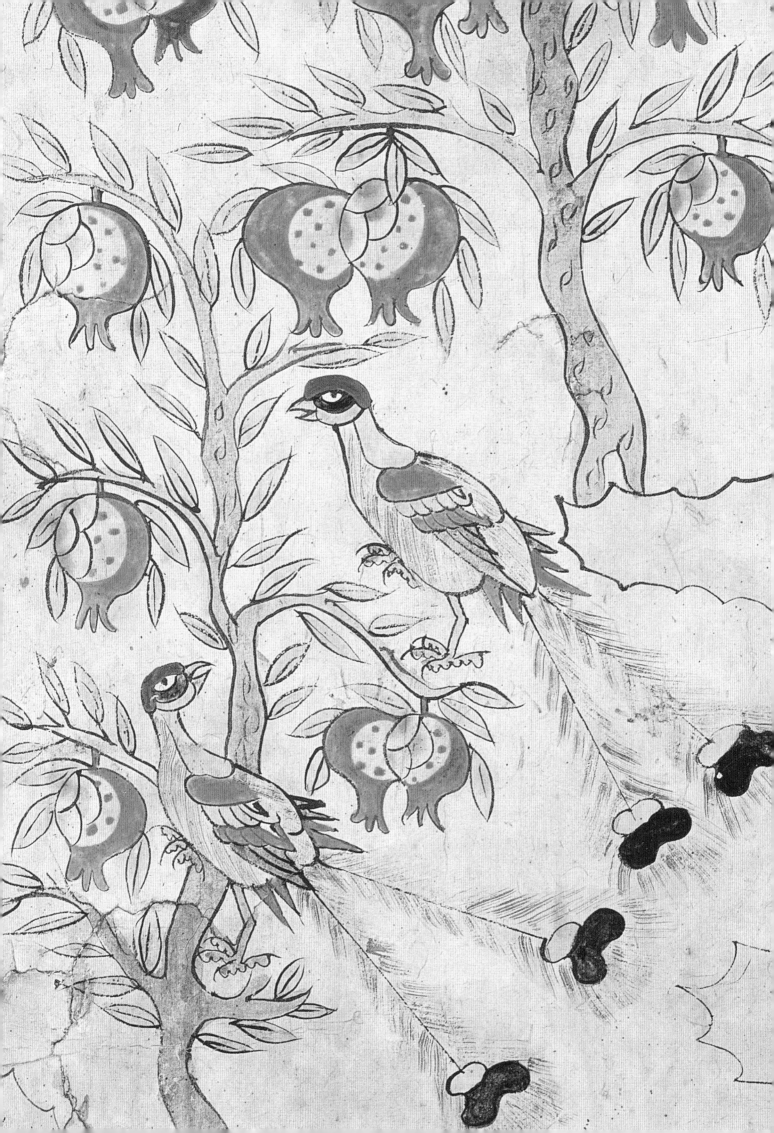